U0001663

認真創作

03

琴鍵上的
貝多芬

The
Piano
Sonatas

聽見貝多芬
鋼琴奏鳴曲
的各種想像

BEETHOVEN

呂岱衛———著

真文化

結合「人性」和「音樂建築師」的貝多芬

葉綠娜
鋼琴演奏家、鋼琴教育家

貝多芬的鋼琴奏鳴曲中，沒有自我炫耀，沒有浮華的虛偽，只有真誠的神性與對個人命運抗爭的戲劇性，相信這也是為何彈奏全套貝多芬鋼琴奏鳴曲，是所有嚴肅音樂家夢寐以求的理想。

　　有人稱巴哈的四十八首平均律為音樂中的《舊約聖經》，而貝多芬的三十二首鋼琴奏鳴曲則是音樂裡的《新約聖經》。貝多芬的三十二首鋼琴奏鳴曲（不！其實還有三首 Kurfürsten 奏鳴曲，總共三十五首），從 1780 年代直至完成最後一首奏鳴曲的 1822 年之間，寫下貝多芬的一部精神生活編年史。

　　當我們聽了、彈了太多取悅感官的音樂之後，或許心靈深處渴求的，就如《聖經》一樣虔敬能夠洗滌內心，如巴哈、貝多芬音樂真實而內在的情感。當人們在吃過豐盛的山珍海味之後，就會珍惜樸素的天然食材。

　　能夠彈奏全套貝多芬鋼琴奏鳴曲，也就代表對音樂有

著最深層而博學的造詣，相信這也是為何彈奏全套貝多芬鋼琴奏鳴曲是所有嚴肅、特別是會說德語的音樂家夢寐以求的理想，而從小訓練學生彈奏貝多芬鋼琴奏鳴曲也是每位老師的職責。

從貝多芬身上，我們看見一位偉大的天才，勝利地超越時空限制，超越生理苦痛與疾病，退散了塵世紛爭，將內心各種情感轉為藝術而付諸於音樂創作。在他最熟悉的樂器鋼琴上，透露了一生中所經歷過的內心情感，個性鮮明而且率直真情，同時又充滿了德國式的理性邏輯，和緊密樂思架構。這些樂曲不是要展現浮華虛偽的技巧，炫耀燦爛恢弘的琴音，而是以人類與生俱來的神性，以及作曲家對大自然的靈感與觀察，詠嘆出個人與命運抗爭的謳歌。

許多音樂家對貝多芬奏鳴曲都有深層而透澈的領悟，曾經多次彈奏，錄製過所有貝多芬奏鳴曲的鋼琴家阿勞（Claudio Arrau，1903-1991）曾經說過：

對我，貝多芬一直都代表著人類精神的勝利。

他無止境掙扎的信息，終止於精神性的重生與更新的勝利中，並以一種與我們的時代特別有著關聯性的力量，對我們及今天的年輕人訴說。貝多芬是與我們同時代的。他征服了生命與藝術，達到了創造與理想的最終頂點，以此意義他將天長地久與人類之精神永存。

而在 1927 年，蘇聯音樂學家阿薩菲耶夫（Boris Asafyev，1884-1949）也對貝多芬的鋼琴奏鳴曲寫下了如下之正確定論：

貝多芬的鋼琴奏鳴曲從整體來說，是一個人的一生沒有一種心情感受在他的音樂中得不到某種體驗、沒有一種內心的衝突不在他的音樂起伏中得不到反射……在他的奏鳴曲中，貝多芬是一位傑出的建築師、敏銳的心理學家、鋼琴器樂音色的專家，出色地掌握了極其細膩的色彩和明暗的變化。所有他的奏鳴曲的架構，都以結構的邏輯性和

各種因素牢固地交織在一起。豐富的旋律與和聲的創新，調性關係和對比中的不斷創新，貝多芬沒有毫無生機的奏鳴曲，因為他沒有混亂不清的手法……他的藝術創作是與自己的生活感受、對周遭世界的緊密反應相聯繫的，無法把一個巨匠音樂建築師的貝多芬，與他對周圍印象作出敏銳反應、並以此決定自己的音調和音樂結構、並且作為一個人的貝多芬相區別，因此貝多芬的奏鳴曲式是極其現實的、充滿生活內容的。

貝多芬之所以和其他音樂大師如巴哈、莫札特最大的不同，在於他的音樂當中充滿了人性，在其中我們會聽到非常多的掙扎，而這些掙扎也是他面對命運奮鬥的過程。在 1792 年移居維也納之後，貝多芬就脫離了隸屬於貴族宮廷的身分，成為音樂史上第一個真正獨立的音樂家。雖然他經常缺錢，雖然他經常寫信向貴族尋求贊助，但他並不屈服於任何權貴勢力，這樣的個性也展現在他的創作當中。而貝多芬的鋼琴奏鳴曲更是清楚地標誌了這些人生的掙扎，因為貝多芬在維也納就是以一個鋼琴演奏大師的姿

態生存，鋼琴是他最能夠掌握的樂器。

　　這些鋼琴奏鳴曲，已經成為所有鋼琴家必須學習、所有愛樂者必須認識的曲目，經由它們，可以了解鋼琴的彈奏技巧以及作曲風格，如何隨著樂器發展、時代背景而轉化演變，它們也是讓人對於演奏者音樂造詣高低可以一目瞭然的最佳考驗。

　　在這本書中，呂岱衛嘗試著將貝多芬賦予鋼琴音樂中的各種巧思與創見，透過淺顯的文字表述傳達給讀者，搭配可即時播放的音樂讓讀者更輕鬆進入貝多芬宏觀的音樂世界。相信在聽過全套奏鳴曲之後，一定能在心靈精神上帶來新奇的衝擊，並完整認識貝多芬在「人」與「建築師」之間不可分離的關係，親身體驗貝多芬最優秀且珍貴的天才遺產。更重要的是，他告訴我們對於命運所付予的苦痛，不是怨天尤人所能解決的，唯有奮戰才能克服。

　　身為作者在大學時期的鋼琴指導老師，我也相信本身

就是鋼琴主修的呂岱衛，一定能將樂曲之精神與內涵傳達給讀者，並讓讀者受惠。期許擁有本書的你，最終都能在貝多芬的音樂裡，體悟人性與生命的況味。

貝多芬的
理性與力量

焦元溥
倫敦國王學院音樂學博士

即使遇到百年難見的疫情，實體演出大受影響，2020年貝多芬二百五十歲誕辰，依然在錄音與書籍出版上有聲有色。愈處困境，愈需要貝多芬。都說隧道盡頭有光。若光遲遲不來，貝多芬就是那道光。

然而放眼西方音樂史，擔得起如此期待者，也只有貝多芬一人。究竟，什麼造就了他，我們又能如何認識他？

理性與力量

若要用兩個詞來形容貝多芬，我會說，那是理性和力量。一般認為，他的作品代表西方音樂從古典到浪漫時期的轉化過程。但貝多芬和浪漫主義多數作曲家仍有關鍵一處不同，那就是理智控制一切。貝多芬當然有幻想、有情感，也能即興揮灑。但無論如何，這最終都在他極其嚴密的理智控制之中。許多藝術家旨在盡情表現自我。貝多芬也花了極大心力去發現自我，但他更特別的，是用理智和意志去降服那個自我，進而成就了他的藝術。貝多芬相信

藝術也相信科學，認為人可以藉由這二者昇華至更高境界。為達如此目標，他知道必須做出種種節制與犧牲。縱然艱難，波折無算，他仍將自己盡可能留給創作，直到生命盡頭。

　　個性若此，自然崇尚力量，展現出來的也是力量。二十三歲的貝多芬就寫下：「要有勇氣，不管身體多麼虛弱，心靈會統治一切。」他體格厚實，基本上不貪吃、不酗酒，還常洗冷水澡鍛鍊體魄。他好學不倦，盡可能閱讀，但相信親身體驗而得來的知識，並不盲從權威。作為藝術家，很早他就有強大的自我批判能力，把別人的讚美當成警告。到頭來也正是理智與力量，使他就算經歷常人所不能承受的身體病苦、心靈孤獨、情感創傷、生活壓力，依然不被命運擊倒。知道自己有非凡之才，貝多芬在藝術面前又極為謙虛。「藝術家會自大嗎？當然不可能。」回覆一名小樂迷來信時，已是大師的他剖析創作理路，真誠表示藝術家在藝術裡看到了想要追求的理想，它卻遙不可及，「所以怎可能自大驕傲？」

為何要認識貝多芬的三十二首鋼琴奏鳴曲？

　　對王公貴族昂首，向永恆藝術低頭，無怪貝多芬能譜出那麼多經典。雖然他也的確寫了些水準不佳的應酬與貪財之作，整體而言仍無損其大師名聲。對於他在乎的曲類，他更窮盡思考，不斷推陳出新。最具體的成果，就是其三十二首鋼琴奏鳴曲。每一首都異於另一首，也找不到兩個章法相同的樂章。如此智力展現與自我要求，至今令人嘆為觀止，也讓「奏鳴曲式」成為貝多芬的曲式，逼得後輩不得不另闢蹊徑。這三十二曲也涵蓋貝多芬不同時期的藝術思考，又忠實反映其人生轉折。了解它們，既能認識「何謂作曲」，也能具體認識貝多芬。畢竟，無論你喜不喜歡，貝多芬都值得我們認識。這三十二曲，正是最好的入門，而你手上這本由呂岱衛撰寫的導覽，提供了最輕鬆自在的叩門方式。貝多芬並非按「制式規則」譜曲。事實上，傳統作品中的曲式，乃經後人整理而來。即便是奏鳴曲寫法與「奏鳴曲式」，在貝多芬的時代也無硬性規則。對於某些刁鑽複雜之作，光是形式為何，就多有不同解法。

或許先聽熟作品，將形貌了然於心，找出屬於自己的共鳴，理解這三十二曲的創作背景，方是持續積累心得的基礎。

聽完貝多芬三十二首鋼琴奏鳴曲，然後呢？

　　貝多芬三十二首鋼琴奏鳴曲自成脈絡，經諸多名家演繹後更成體系。但我仍然建議，大家可以同時對照他的十六首弦樂四重奏欣賞。它和鋼琴奏鳴曲一樣，是貝多芬創作中真正涵蓋所有時期風格的曲類。接下來則可推展至九首交響曲、協奏曲與其他室內樂創作，並補上《迪亞貝里變奏曲》、歌劇《費黛里奧》和宗教音樂《莊嚴彌撒》等等。除了聆賞，我也建議大家閱讀。貝多芬所處的時代是十八至十九世紀之交。那是啟蒙主義運動的時代，是法國大革命與反抗精神的時代，是舊社會崩解、新社會出現之間的時代，也是個人個性解放的時代。這個時代有「狂飆突進」文學，有歌德與席勒，以及康德的理性精神。凡此種種，都對青年貝多芬造成深遠影響，進而影響他一生。若能邊聽貝多芬，邊讀相關歷史、思想與文學創作，必然

收穫倍增。

　　千頭萬緒，總要有個開始。就讓聆聽與閱讀，由《琴鍵上的貝多芬》啟航。那是通往偉大作曲家心靈，也是通往萬千世界的門戶，也是永遠值得的旅程。

擁抱貝多芬鋼琴奏鳴曲的途徑

blue97

《Muzik》專欄主筆

我收藏的第一套貝多芬鋼琴奏鳴曲全集是鋼琴家古爾達（Friedrich Gulda）的第二次錄音，由奧地利廠牌Amadeo 發行於 1980 年代中期，記得當時台灣進口的貝多芬鋼琴奏鳴曲全集屈指可數，古爾達的全集由九張單片碟組成，塊頭很大。

　　這套全集在當年一上市，引起正反兩極評價，有人認為古爾達表現出貝多芬的現代感，展露高超的技巧，琴聲相當純淨；反對者則抨擊這套唱片流於炫技，內容空洞乏味。無論褒貶如何，我就是從這套全集開始練功，走進貝多芬鋼琴奏鳴曲的世界。

　　不過，Amadeo 這套全集中的每首奏鳴曲沒有分軌，聽到想重複欣賞的樂章，只能快轉，很不方便。其實那個年代除了 CD 隨身聽外，無法把音樂帶著走，市面上也罕見有中文版入門書，所以只能自己花時間去聽、去想像、去領悟。

有人形容貝多芬建構的奏鳴曲世界裡，布蘭德爾（Alfred Brendel）像是尊榮高貴的白色騎士，顧爾德（Glenn Gould）則是跳脫主流的黑暗騎士。徜徉在貝多芬鋼琴奏鳴曲的唱片世界裡，數十年來留下許多有趣的回憶，譬如，聽顧爾德彈貝多芬第 13 號鋼琴奏鳴曲，他把第 13 號奏鳴曲演奏得很怪異，讓聽過他演奏的我，有好一陣子無法接受其他正常的速度。這些種種的「唱片經」像記憶刻痕在聆樂道路上，佈滿痕跡。

　　以前，我需要花很長的時間才把三十二首鋼琴奏鳴曲千變萬化的聲音，經過組織，內化成自己生活的伴侶。現在就不同了，能帶著走的串流音樂、隨時可查到的網路資訊，對聆聽貝多芬鋼琴奏鳴曲無疑是很大的助力，若再加上岱衛這本新書，更是如虎添翼。

　　這本書有岱衛對每首奏鳴曲、每個樂章極為精闢的分析，他把自己建構在腦海裡的聆聽藍圖化為文字上的指引，讀者可以跟著他標記的音軌時間點，聽到樂曲的重要脈絡，

搭配 Spotify 更快串起音樂的記憶點，走到深刻賞析的彼岸。如果你對這三十二首作品滾瓜爛熟，可將你曾經的想像與書中每個樂段的敘述相對照，互補有無，或找到彼此的共鳴，這也是一種聆聽的樂趣。

　　有些古典音樂一旦聽熟後，會跟你一輩子，貝多芬鋼琴奏鳴曲就是這種能相伴一生的作品，而這本書是牽引你進入貝多芬宏偉王國的使者，帶你走進一扇更便捷的傳送門。

讓貝多芬的音樂
躍然紙上

雷輝
榮耀文創產業基金會董事長

聽呂岱衛老師講解音樂，常常會被他深入淺出的內容所感動，尤其是貝多芬、華格納、馬勒、布魯克納等複雜且難懂的音樂，都能在呂老師講音樂、更講人生的感性傳達中，讓每個人找到共鳴點。記得有一次聽呂老師解說貝多芬第九交響曲第三樂章時，隨著音樂旋律的起伏，他的淚水油然而生。他在講解音樂時所發揮的感染力，讓我永遠忘不了這個樂章。而每次呂老師在國家音樂廳所舉行的演出前導聆，永遠是坐無虛席，因為這是讓大家走入音樂廳且避免陣亡最好的良藥。

貝多芬的鋼琴奏鳴曲，不只是音樂的經典，更深深影響了後世無數音樂家，例如華格納、馬勒等大師。在此也建議大家比較一下貝多芬第 26 號《告別》奏鳴曲前面幾個小節，以及馬勒第三號交響曲第六樂章開始的主題，不難理解貝多芬對馬勒的影響。而這次呂老師所出版的貝多芬三十二首鋼琴奏鳴曲解說，同樣以理性的曲式分析及感性的音樂經驗分享，結合 Spotify 的音樂，讓所有愛樂者可以更有層次地、身歷其境地理解貝多芬，了解貝多芬音

樂的語言，是愛樂者最好的導聆工具。透過呂老師的解說
及聽覺想像，帶領大家以貝多芬的鋼琴奏鳴曲為基礎，了
解音樂語言，欣賞更精緻、豐富的古典音樂。

　　所謂「言語停止處，正是音樂開始時」，現在就請大
家將本書打開，掃描標註在每個樂章的 QR Code 並連結
Spotify，跟隨呂老師地毯式的解說，以精準秒數引導大家
走進貝多芬的音樂世界吧！

為什麼我們要聽貝多芬的鋼琴奏鳴曲？

作為古典音樂史上最具影響力的音樂家，貝多芬的三十二首鋼琴奏鳴曲一直深受樂迷朋友的喜愛。兩百多年來，無數鋼琴家與愛樂者在這部被譽為「鋼琴音樂《新約聖經》」的作品中鑽研、倘佯，試圖在自己的藝術生命中增添一筆永恆。

　　當年貝多芬以人生三分之二的跨度寫下了這三十二首鋼琴奏鳴曲，從意氣風發、試圖在維也納證明自己的青年鋼琴家，到雙耳失聰垂垂老矣、卻早已名震全歐的音樂巨人。在其中，我們聽見了貝多芬以各種音響開發鋼琴演奏技術的無限可能，同時也看見了貝多芬從古典邁向浪漫的創作軌跡。三十二首奏鳴曲，每一首的手法與意境各不相同，但除了貝多芬寫在手稿上的演奏指示外，我們並未找到任何關於貝多芬曾在公開場合演出過這些作品的紀錄，也無法得知貝多芬自己是如何詮釋這些樂曲。時至今日，無論傳統唱片市場或數位串流平台，貝多芬全本鋼琴奏鳴曲的錄音比比皆是，從大師到新秀，從精雕細琢到狂放不羈，風格詮釋各有千秋，要如何聽見貝多芬賦予其中的樂

思並感同身受，這是我著手撰寫這本導聆書最重要的目的。

　　姑且不論國外學者對於貝多芬三十二首鋼琴奏鳴曲的介紹或研究著作多如牛毛，光是華文世界對於這套重要曲目的解析與介紹便多不勝數。然而，在這些介紹中，讀者往往接觸到的多半是生硬、艱澀的音樂專有名詞或術語，有些或許會輔以譜例講解，但這樣似乎又會將完全看不懂樂譜的愛樂者拒於門外。因此，在這本書中，將減少音樂專有名詞的使用，而是以聽者的經驗連結作為主軸，每首曲子、每個樂章盡可能地以文字描述引領聽覺想像。

　　此外，為了讓這些音樂解說不再只是「紙上談兵」，本書特別結合了 Spotify* 數位串流音樂服務，讓讀者在閱讀的同時，也可掃描每個樂章所提供的 QR Code 連結，在每個重點段落標記出時間點，即時搭配音樂聆聽，以達到「身歷其境」的效果。由文字結合音樂的新穎設計完全拜當今科技進步之賜，而如果我們能利用這樣的科技讓更多愛樂者以更輕鬆的方式聽懂音樂，何樂而不為呢？

在這本書中，我所選用的版本並非許多資深樂迷所熟悉的大師詮釋或經典名盤，而是來自芬蘭的中生代鋼琴家永帕能 (Paavali Jumppanen) 在 2010-2012 年與 Ondine 唱片公司所發行的貝多芬鋼琴奏鳴曲全本專輯。永帕能以縝密的思考及豐富的音色變化詮釋貝多芬的作品，無論早期或晚期作品，都能聽得到永帕能獨到的見解。這些見解並非標新立異，如果仔細研讀貝多芬在樂譜上所留下的各種演奏指示，我們會發現永帕能不僅忠於貝多芬的原譜，同時也在這些指示中另闢蹊徑、十分高明地演繹出自己的想法，同時也能保有整首樂曲的整體感，而非落入見樹不

*　Spotify 是目前全球最大的線上音樂串流平台，首次註冊使用都**享有一個月免費試用的優惠**。若要使用其他串流平台也是可以的，僅需輸入同一個唱片版本即可。本書使用的是永帕能（Paavali Jumppanen）在 2010-2012 年與 Ondine 唱片公司所發行的貝多芬鋼琴奏鳴曲全本專輯，只要在其他平台上搜尋此版本，對應的時間碼基本上都是一致的。

見林的自溺裡。因此，無論是剛入門或是資深樂迷，相信都能在永帕能的琴音中聽見貝多芬源源不絕的生命力與令人驚嘆的創造力。

　　當然，版本的選擇的確青菜蘿蔔各有所好，本書存在的目的是為了幫助愛樂者能以輕鬆、無負擔的方式進入貝多芬的三十二首鋼琴奏鳴曲。所有我在文中所提及的聽覺想像，都僅是引導讀者聆聽情感的投射並啟發聽覺想像，並非唯一解答。事實上，我更鼓勵所有的讀者都能藉由這本書的示範，建立起屬於自己的聽覺體驗。誰說《月光》就一定是描寫月光？《熱情》的悲憤也有可能是英雄頑抗命運的謳歌，不是嗎？

　　在這本書中，也許讀者會發現每個樂章我所給予的篇幅不盡相同，而從貝多芬晚期奏鳴曲開始，解說的篇幅卻又增加了不少。關於篇幅不盡相同的原因，當然與貝多芬各樂章創作規模的大小以及樂曲性格息息相關，若該樂章

的風格較為單純,那麼在音樂解析中當然就無需過多穿鑿。然而,進入到貝多芬晚期作品後,可發現每首奏鳴曲的規模都十分龐大,音樂內容不僅性格複雜、甚至艱澀難解。當然,我們都知道這與貝多芬在雙耳全聾後的創作風格丕變有關,然而,如何在這些苦惱所有鋼琴家的超級難曲中尋幽訪勝,在柳暗花明中洞見樂聖在晚年的孤寂與倔強,就是本書想要帶給大家的重要目的。期望每位讀者都能在此尋得那把打開貝多芬晚期作品之門的鑰匙。

最後,送給閱讀此書的所有讀者:賞樂之路無他,多聽而已。願此書陪伴所有愛樂者,在這條道路上覓得生命的豐盛與喜悅。

目次 ——————————————————————————————

目次

淺論貝多芬早期
鋼琴奏鳴曲

「貝多芬君！你終於實現多年來的願望，要前往嚮往已久的維也納。不久前莫札特的守護神仍悠悠嘆息，為神童的早逝而悲泣。雖然祂想在海頓那兒找到棲身之所，但卻因無事可做而苦惱，現在的祂渴望藉由海頓再與另一人結合。因此，我殷切盼望你勤學不輟，奮發圖強，將莫札特的精神從海頓的手上接引過來！」

這是貝多芬的好友華德斯坦伯爵在 1792 年 10 月 29 日的告別紀念冊上為貝多芬所寫下的著名留言。當時的貝多芬不過二十二歲，在伯爵的奔走與贊助下，正準備離開故鄉波昂，前往維也納發展。此行貝多芬的目的只有一個，那就是拜海頓為師，從海頓身上習得成為音樂大家的祕訣，隨後返回故鄉波昂，在波昂選帝侯的宮廷裡一展長才。

事與願違，當貝多芬抵達維也納後，與海頓的學習不過一年的時間便告中止。當時的海頓不僅作曲邀約不斷，更時常往返英倫，實在無暇顧及這位具有非凡天份的年輕人。而守舊、老派的教學方式，也讓天生具有反骨精神的

貝多芬極度不滿,因此趁著 1794 年海頓再次前往倫敦時,貝多芬毅然轉投他門,改向當時維也納最著名的對位法教師申克(J.B.Schenk,1753—1836)門下。雖然申克已是當年維也納與海頓同級的名師,但卻仍無法滿足求知若渴的貝多芬,因此除了申克外,貝多芬同時拜入了當時維也納音樂權貴薩里耶利(A.Salieri,1750—1825)的門下。

是什麼樣的動力讓貝多芬在維也納如此積極求教?當然,亟欲出人頭地是重要原因之一,然而吸引貝多芬前往維也納發展的除了這裡具有最完備、最成熟的音樂學習與發展環境外,更重要的是,貝多芬在波昂聽聞了一項新興樂器的發展與進步,這項樂器早在波昂時貝多芬便十分熟悉,甚至也為它寫下了幾首作品。而這件樂器正是貝多芬一輩子最要好的朋友:鋼琴。

由於對鋼琴的強烈喜愛,使得貝多芬早在波昂時就已是傑出的鋼琴演奏家。而來到維也納之後,在公開場合演奏鋼琴也成了貝多芬早期打通社交關係、賺取外快並贏得

聲望最快速便利的方式之一。貝多芬憑藉著非凡的演奏能力與前衛的作曲技法，在兩年內便立足於維也納音樂圈，甚至在來到維也納三年後的 1795 年 3 月 29 日，舉行了個人首次公開售票的大眾音樂會。在這場音樂會裡貝多芬演奏了自己的新作品降 B 大調鋼琴協奏曲。不僅獲得民眾的熱烈迴響，隨後也陸續出版了各式鋼琴獨奏作品與室內樂曲。憑藉著這股氣勢，讓貝多芬的音樂在這世紀之交受到維也納民眾的青睞，貝多芬抓準了時機，絲毫不讓任何創作靈感溜走，因應各方需要，殫精竭慮寫下一首又一首的新作。在 1794 到 1800 短短六年內，貝多芬以青年鋼琴家的身分寫下了十一首鋼琴奏鳴曲。雖然這些作品與之後貝多芬所寫下的各式偉大音樂相較，稍嫌稚嫩且留有前輩的影子，但在音樂中卻可清楚感受到貝多芬獨一無二的性格與樂思，在這些作品裡，我們看見一位青年音樂家成長的身影，同時也讓我們對於在兩百年前的世紀之交、正準備蓬勃興盛的鋼琴音樂有了更具體的認識。

關於作品 2 的三首鋼琴奏鳴曲

　　1795 年秋天，貝多芬在迎接海頓第二次自英倫返鄉的沙龍音樂會上演奏了新創作的三首鋼琴奏鳴曲，而這些題獻給恩師海頓的作品正是日後以作品二為編號的三首鋼琴奏鳴曲，同時也是三十二首鋼琴奏鳴曲中的處女作。

　　但若仔細檢視這三首奏鳴曲當中的素材，我們可發現事實上許多主題都是從貝多芬在波昂時期的舊作移植而來，因此若以靈感取材的觀點來看，這三首曲子可說比貝多芬之前所發表的作品編號一鋼琴三重奏還要來得久遠。而在內容部分，雖然曲式結構上明顯受到海頓與莫札特的影響，不過在細部樂句與音樂特質中卻感受得到貝多芬獨有的大膽與奔放。

　　這三首奏鳴曲皆為四樂章形式，不過其中的第三樂章自第 2 號奏鳴曲後貝多芬即捨棄了古典時期常引用的小步舞曲，而改以詼諧曲來代替。作品 2-1 的第 1 號奏鳴曲以 F 小調寫成，在音樂中似乎預示了日後《熱情》奏鳴曲的風貌。而第 2 號奏鳴曲則充滿清新明朗的氣息，至於第 3 號奏鳴曲宏大的構思與格局則具備了貝多芬未來音樂的輪廓，三首同時創作的樂曲卻呈現出三種不同的氣質與風格，貝多芬音樂的多元性由此可見。

F 小調第 1 號奏鳴曲
作品 2-1

　　貝多芬以 F 小調所寫成的鋼琴奏鳴曲，除了在早期的《第二號選帝侯奏鳴曲》外，就只有中期的非凡傑作第 23 號《熱情》奏鳴曲了。有趣的是，在這首第 1 號奏鳴曲中的終樂章，那不絕如縷的琴聲所表達出的澎湃熱情，似乎與日後的《熱情》奏鳴曲有異曲同工之妙，也因此這首奏鳴曲又被暱稱為《小熱情》奏鳴曲。

　　此曲的首尾兩樂章都以奏鳴曲式寫成，且在第二主題都轉為小調。只不過在終樂章的奏鳴曲式中，貝多芬略作改變，顯現了個人的創作觀點與特色，同時也初顯了早期浪漫主義的風格。

第一樂章
F 小調　2/2 拍　快板　奏鳴曲式

　　開頭第一主題即以 18 世紀曼海姆樂派 * 所流行的「火箭音型」**
呈現，具有明顯的驅動性，雖然此後的節奏運用較為單調，但貝多芬
音樂中常見的爆發力卻表露無遺，將主題「動機化」的手法也可在樂
章中的發展部裡窺見。第二主題則以下行的圓滑奏呈現（0'24"），與
第一主題相互交織形成均衡的音型對比。來到發展部（1'47"），貝多
芬給予了全新的音樂特質，此處展現的強烈衝勁與節奏感帶給了整個
樂章強大的動能，而這樣的音樂搭配刻意錯置在弱拍上的突強音更形
成了讓人印象深刻的反差效果。僅只一個樂章，貝多芬便在舊有的曲
式架構下寫出深具個人性格的音樂，實在精采。

第二樂章
F 大調　3/4 拍　慢板　三段體

　　本樂章的主題來自於 1785 年貝多芬在波昂所寫的三首鋼琴四重奏
當中的第三號慢板樂章，但對比鮮明、充滿不安的中段則是貝多芬的
新創作（1'24"）。整個樂章除具有優雅抒情的特質外，也可感受貝多
芬早期慢板樂章裡的青澀與純真。

第三樂章
F 小調　3/4 拍　稍快板　小步舞曲　三段體

　　本樂章的小步舞曲在主段所呈現的憂鬱與哀傷，來到中段（1'25"）後則是爽朗流暢的自在旋律，全曲篇幅雖短卻也精緻小巧。

第四樂章
F 小調　2/2 拍　最急板

　　本樂章一開頭的三個和弦音具有強烈的個性，在飛快的速度下展現咄咄逼人的態勢，音樂也在奔放中展現熱情。隨後的段落（2'03"）貝多芬加入了意境寬暢的優美主題，發展出與一般奏鳴曲式架構不同的輪旋曲風格。像這樣獨特的輪旋曲風奏鳴曲，在隨後的幾首鋼琴奏鳴曲中仍常見到，可說是貝多芬在作曲技法與結構安排上的一項突破。

*　曼海姆樂派
　　形成於 18 世紀中葉，是當今交響樂團與交響曲的重要推手。本樂派源自於德國曼海姆宮廷的一批樂師，他們受僱於曼海姆選帝侯公爵而成立樂團。曼海姆樂團以精湛的演奏水準聞名全歐，並且開創及奠定了許多交響曲與管弦樂團的創作手法與演出形式。

**　火箭音型（Steamroller）
　　是曼海姆樂派十分常用的一種音樂創作手法，也是該樂派重要的音樂風格之一，音樂主要是以上行的分解和弦為主，加上漸強甚至漸快的演奏讓音樂呈現出充滿爆發力的效果。

第1號奏鳴曲

A 大調第 2 號奏鳴曲
作品 2-2

在經過了澎湃熱情的第 1 號奏鳴曲後，接下來的第二首作品洋溢著明朗的氣息。在這首奏鳴曲中，無論是鋼琴技巧的運用與音樂內容都比前一首作品來得更加寬闊，十足展現了貝多芬豐富的創作力。

本首奏鳴曲的四個樂章皆以大調寫成，但其中的第二主題與中間樂段則以對比性強烈的小調呈現，不僅具有增加音樂張力的效果，同時也合乎了古典時期結構均衡的原則。

第一樂章
活潑的快板　A 大調　2/4 拍　奏鳴曲式

　　第一主題貝多芬再次使用動機化的方式呈現，重複了兩次兩小節的動機式主題後，即開展出寬廣的樂句，展現這首奏鳴曲活潑的氛圍。隨之而來的第二主題以稍帶哀愁的 E 小調奏出（0'52"），與活潑的第一主題形成讓人印象深刻的對比。發展部充滿動感（3'40"），貝多芬以呈示部的兩句對比性樂句動機為素材，以大膽的轉調鋪陳這個段落。在長達三百多小節的第一樂章中，貝多芬開創了許多嶄新的作曲技巧與演奏技術，讓這個樂章呈現出既炫技又豐富的音樂效果。

第二樂章
熱情的慢板　D 大調　3/4 拍　輪旋曲

　　這是擅長書寫慢板的貝多芬在早期作品中所寫下的精彩音樂。主題聽來如同教堂的聖詠，具有崇高的音樂性，充滿了餘韻繞樑之感。中間樂段（1'36"）雖以小調寫成，但也都有高貴優雅的氣質。當最後一次的主段音樂（4'49"）以最強奏呈現時，巨大的戲劇張力讓人再次感受到貝多芬音樂性格裡與生俱來的衝突與矛盾。

第三樂章
詼諧曲　稍快板　A 大調　3/4 拍　三段體

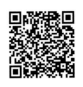

　　以輕巧的琶音構型的主題聽來趣味盎然，中間樂段（1'45"）的旋律聽來帶有俄國風情，顯現貝多芬對於旋律設計的多元性。

第四樂章
優雅的輪旋曲　A 大調　4/4 拍

　　本樂章主題氣質清新，帶有些許貝多芬音樂中較少見的夢幻色彩。但兩個中間樂段（1'50" & 5'26"）則分別以不同的大小調呈現，豐富的音樂性讓人對這精彩的終曲樂章印象深刻，也成為了貝多芬這三首奏鳴曲中最常被單獨演奏的一個樂章。

第2號奏鳴曲

C 大調第 3 號奏鳴曲
作品 2-3

　　本曲是作品編號 2 這三首奏鳴曲中規模最大、氣勢最為恢宏的樂曲，而在鋼琴演奏技巧上同樣也具備一定的難度。在貝多芬的三十二首鋼琴奏鳴曲中，以 C 大調寫成的樂曲除了這首外，僅有第 21 號《華德斯坦》奏鳴曲。無獨有偶，這首奏鳴曲的樂思也近似《華德斯坦》，就像第 1 號奏鳴曲之於第 23 號《熱情》奏鳴曲一樣，這首奏鳴曲也被賦予了《小華德斯坦》的暱稱。

　　本曲在第一樂章不僅加大了奏鳴曲式的規模，同時也對發展部的著墨較多。此外安排在第三樂章的詼諧曲，曲趣表現更加鮮明。在終樂章的輪旋曲規模也較前兩首樂曲龐大，可說是貝多芬初次在鋼琴作品中顯現雄心壯志的經典之作。

第 3 號奏鳴曲

第一樂章
燦爛的快板　C大調　4/4拍　奏鳴曲式

　　具有銳角的節奏與充滿生命力的樂句讓這首曲子一開頭就牢牢吸引聽者。雖然此素材同樣源自於十年前所創作的鋼琴四重奏，但經過貝多芬巧手安排，仍展現了非凡的格局與氣勢（0'20"）。隨之而來的第二主題氣氛驟然沉寂，由大小調兩個不同的樂句構成，分別代表著憂傷（0'40"）與寬慰（1'09"）兩種截然不同的情緒。而分成四個段落的發展部（4'40" & 5'08" & 5'18" & 5'41"）以第一主題為素材，設計了各式巧妙的動機發展，並以絢爛的琶音與調性變化醞釀源源不絕的動力向再現部（5'57"）挺進。在最後的結尾中（8'01"），貝多芬設計了一段獨特的裝飾奏[*]，讓音樂聽來豐富多彩，也讓本樂章的格局更顯恢宏。

第二樂章
慢板　E大調　2/4拍　輪旋曲式

　　本慢板樂章洋溢著詩意，主題充滿深邃的情感。縱使中段轉入憂鬱的小調樂段（1'01"），但無論音樂如何進行，其高貴而靜謐的氣氛總是不變。而在樂章尾聲那突然奏出的強音雖如悶雷戳破幻夢（6'14"），但仍讓人留下了難以磨滅的美好回憶。

第三樂章
詼諧曲　快板　C 大調　3/4 拍　三段體

　　如同舞曲般，節奏輕快富有韻律，讓本曲的詼諧個性顯露無遺。來到樂章的中間樂段（1'17"），貝多芬以流暢的琶音搭配具有個性的小調主題，讓人驚艷。貝多芬在此展現了音樂裡的奔放性格，讓這首詼諧曲格外生動。

第四樂章
輪旋曲　很快的快板　C 大調　6/8 拍

　　本樂章是本組三首奏鳴曲中最後一個終曲樂章，貝多芬在此完全展現了大家風範，以燦爛的第一主題打開寬廣的格局，在各式樂段的穿插下營造向上升騰的音樂情緒（0'26" & 1'00" & 1'31" & 2'42" & 3'15" & 3'50"），而在尾聲凌厲快速的八度下行音階讓人措手不及（4'38"），在驚嘆聲中結束了精彩的音樂！

*　裝飾奏（Cadanza）
　　又稱華彩樂段，通常出現於協奏曲中，主奏樂器會在樂曲結束前演奏一段獨奏樂段，早期這個段落由主奏者即興發揮，而在浪漫樂派後多由作曲家先行寫好。裝飾奏通常形式自由，帶有濃厚的炫技風格，可說是展現主奏者演奏技巧的特色樂段。

降 E 大調第 4 號奏鳴曲
作品 7

　　在上一組三首奏鳴曲出版一年半後，貝多芬於 1797 年再度以作品編號 7 出版這首作品，有別於時下作曲家與出版社習於將數首小規模作品集結出版的習慣，貝多芬不僅將這首奏鳴曲單獨發行，甚至還為此冠上了「大奏鳴曲」的名號，由此可知貝多芬的確對於這首樂曲懷有不同以往的期待。的確，這首樂曲比起貝多芬前三首鋼琴奏鳴曲，無論在規模或內容上都要龐大許多。將近三十分鐘的演奏時間更比貝多芬絕大多數的鋼琴奏鳴曲還要長，完全顯現了他在作曲技法上的成熟自信，在音樂中也透露出開朗樂觀的天性。

第一樂章
精神抖擻的快板　降 E 大調　6/8 拍　奏鳴曲式

　　長達 362 小節的樂章果然展現貝多芬將此曲命名為「大奏鳴曲」的企圖心。豐富的樂思在鍵盤上馳騁，熱情的第一主題以充滿生命力的重複低音開啟與憧憬的第二主題（0'56"）為本樂章營造出開朗明快的樂風。來到發展部後（4'25"），氣氛驟轉，陰鬱與不安隨之而來。隨後的再現部（5'20"）延續呈示部的規模，以流暢明快的旋律貫穿樂段，在最後的尾聲（7'20"）中以磅礡氣勢結束本樂章。

第二樂章
充滿感情的慢板　C 大調　3/4 拍

　　本樂章充滿靈性與冥想的氛圍，緩慢的和弦靠著餘韻聯繫，讓音樂在深沉中慢慢發酵，可說是貝多芬慢板樂章中的經典。各樂段（2'28" & 4"58" & 7'28"）中無論是孤寂或熱情，都具有讓人沉靜下來的魅力，在寧靜中找到屬於自己的片刻。

第三樂章
快板　降E大調　3/4拍　三段體

　　比起寧靜致遠的第二樂章，本樂章具有另一種簡單清晰的美感。在平靜舒緩的主段後，緊接而來的中段（2'51"）在雙手急促的三連音群中展現躁動與不安，隨後再回歸平靜的主段。在此樂章貝多芬收斂起熱情，讓精緻小巧成為本曲的特色，只要音樂能打動人心，誰說第三樂章非得是詼諧曲或小步舞曲呢？

第四樂章
輪旋曲　優雅的小快板　降E大調　2/4拍

　　就如同貝多芬的音樂指示一般，本首奏鳴曲的終樂章難得呈現了優雅清新的氣質。一開頭的如歌旋律綿延流暢，雖然接下來貝多芬為了要製造張力而以近乎粗野的中間樂段（2'10"）打破這難能可貴的優雅，但最後仍屈服於柔軟的主題裡（3'48"）。貝多芬在此以輕盈的裝飾音雕琢旋律，讓音樂聽來更顯精緻。來到樂章最後的尾聲（6'31"），音樂遁入遠方、逐漸消失，更讓整首奏鳴曲充滿了依依離情。

關於作品 10 的三首鋼琴奏鳴曲

　　1796 到 1798 年間，貝多芬發表了同列為作品編號 10 的三首鋼琴奏鳴曲。這些作品無論在形式或內容上都與前幾首奏鳴曲有所不同，而且各曲也具備了不同性格。除了編號 10-3 的第 7 號奏鳴曲仍維持四樂章形式外，其他兩首樂曲都簡化為三樂章，並省略了小步舞曲或詼諧曲。

　　事實上，貝多芬中期之後的奏鳴曲幾乎都以三樂章形式寫作，除了顯現貝多芬力圖掙脫傳統框架外，也證明了此後的貝多芬已能運用簡潔的樂念發展出豐富的音樂內容，表現出更自然、流暢的樂思。

C 小調第 5 號奏鳴曲
作品 10-1

　　本首奏鳴曲以三樂章形式寫成，雖然在貝多芬波昂時期[*]的三首《選帝侯奏鳴曲》中就是以三樂章形式創作，但在維也納時期所創作的 32 首鋼琴奏鳴曲中，這首算是第一首以三樂章寫成的作品。

　　值得一提的是，這首奏鳴曲的三個樂章皆以奏鳴曲式寫成，各樂章中都有些新的嘗試，無論是動機發展的手法或對比式的音樂處理，皆呈現貝多芬驚人的天才與創造力，可說是貝多芬早期鋼琴作品中的一項突破。此外，由於這首奏鳴曲與第八號《悲愴》奏鳴曲同以 C 小調寫成，且其中的第一與第三樂章都帶有狂野的熱情，因此這首奏鳴曲又有《小悲愴》奏鳴曲的暱稱。

[*]　波昂時期
　　泛指貝多芬在 1792 年來到維也納之前的少年時期，此時期的音樂特色受到莫札特風格影響，因此貝多芬並未打算出版，直到過世後才由後人集結整理，以 WoO 編號（是一種音樂術語，源自德文「Werke ohne Opuszahl」，意指無作品編號的作曲家手稿）的形式出版。

第一樂章
精神抖擻的快板　C小調　3/4拍　奏鳴曲式

　　一開頭向上急衝的附點動機與接下來的柔和圓滑動機，構成了整個樂章特有的對立性風格。在弛緩的過門後（1'54"），緊接而來的第二主題（2'14"）輕快活潑。接下來從發展部（2'52"）延伸而出的新主題（3'02"）具有悲切的感情，當被壓抑的熱情逐漸平息後，對立的兩動機再次出現（3'40"），好比回歸原點，一切不曾發生。

第二樂章
很慢的慢板　降A大調　2/4拍

　　在本樂章中承載了如同靈魂獨白般的歌曲，顯示出強大的內在凝聚性。而倏地墜下的強琶音（1'04"）也如同無法挽回的熱情，在靈魂深處爆發出不安與憧憬。這是貝多芬慢板樂章的另一種展現，如同蕭邦夜曲般充滿了令人陶醉的寂靜。

第三樂章
終曲　最急板　C 小調　2/2 拍　奏鳴曲式

　　這首手法簡潔的終曲顯示出貝多芬更加洗鍊的作曲技法，在音樂中甚至可聽見日後震撼樂界的第五號交響曲當中的「命運動機」（0'44"）。整個樂章在凌厲的速度下聽來焦躁粗暴，不過也顯露出了日後貝多芬音樂中常見的神經質與不安。

F 大調第 6 號奏鳴曲
作品 10-2

　　雖然這首奏鳴曲如同前曲只有三個樂章，然而第 5 號省略的是當中的第三樂章（通常為詼諧曲或小步舞曲），而這首樂曲則省略了第二樂章（通常為慢板樂章）。貝多芬在本曲中首次以小調作為第二樂章的基礎調性，讓音樂聽來具有不同以往的風情。

　　整體而言，這首奏鳴曲的素材細緻，充滿海頓式的幽默，在明朗輕快的氛圍中透露出貝多芬性格裡的幽默因子，可說是一首精采的小巧作品。

第一樂章
快板　F 大調　2/4 拍　奏鳴曲式

　　故弄玄虛的開場顯露出貝多芬自海頓那兒習得的幽默絕技，讓音樂散發出天真、俏皮的趣味。第二主題（0'45"）以大小調同時並呈，淘氣之餘也展現了貝多芬自成一格的幽默以及與眾非凡的弘大格局。接下來的發展部（2'42"）貝多芬運用了呈示部最後兩小節的終止式作為素材，進行一連串精采的鋪陳，讓人不得不佩服貝多芬精湛的技法與巧思。

第二樂章
稍快板　F 小調　3/4 拍　三段體

　　憂鬱的氣息瀰漫本樂章，中段（1'21"）雖出現如夢似幻的美麗音樂，但仍擺脫不了如影隨形的黯然。雖然音樂聽來哀愁無限，但在樂章後段所呈現的切分音效果（3'13"）卻讓本樂章增添了些許詼諧氣息。簡潔深刻的曲韻引人入勝，再次印證貝多芬書寫小品樂章的高超能力。

第三樂章
急板　F大調　2/4拍　奏鳴曲式

　　本樂章的體裁結合了賦格與奏鳴曲式，主題以賦格曲風進行，參雜了精心設計的對位手法。乍聽之下絢爛豐富，但實際上卻是結構模糊。第二樂段（0'43"）音樂素材來自於第一樂段的延伸，音樂聽來更具規模，在貝多芬雄渾大器的安排設計下，為整個樂章開創出寬闊魁偉的格局。由此樂章可知，貝多芬不僅領悟了音樂中的悲劇性所造成的強大感染力，對於明亮、歡快且詼諧的題材同樣也能駕馭自如。

第6號奏鳴曲

D 大調第 7 號奏鳴曲
作品 10-3

　　在發表接連兩首規模較小的作品後，第 7 號奏鳴曲貝多芬再度以四樂章形式創作。每個樂章幾乎都具有獨特的個性。從第一樂章的恢宏、第二樂章的哀痛、第三樂章的透明，到第四樂章的神祕，曲曲可說各有千秋，也讓這首奏鳴曲成為貝多芬早期奏鳴曲中重要的代表作。

　　此外，這首奏鳴曲不僅主題間的對比調和得更為成熟，在動機發展的邏輯上也更具創意。尤其第二樂章令人印象深刻的〈悲歌〉，更是在貝多芬的作品中首次出現的音樂，雖然無法推測當時創作者的心境，且貝多芬也不是史上第一位寓個人心境於作品中的作曲家，但能如此深刻動人者，堪稱史上經典。

第一樂章
急板　D 大調　2/2 拍　奏鳴曲式

　　本樂章開頭動機以同音跳躍進行，呈現繽紛與活力。隨後出現在小調上的第二主題，在分解和弦奔放的伴奏下充滿熱情（0'19"）。接下來的第三主題（0'43"）比起前兩個主題更加急促，音域轉換更加靈活。呈示部以三個主題呈現，的確與以往所認知的雙主題必須具備的對比性不盡相同。但若考量整個樂章在隨後發展部（3'22"）與再現部（4'11"）的安排，即可理解此樂章之所以三個主題作為呈示，完全是貝多芬在衡量整首樂曲風格後的精準選擇。這不僅讓曲風更加多元，同時也讓音樂呈現更加豐富飽滿的內容。

第二樂章
悲痛的最緩板　D 小調　6/8 拍

　　貝多芬曾針對這個樂章描述道：「將悲痛者的心靈狀態藉由光影的各種變化，將那哀愁的容貌刻畫出來。」由此可知，這個樂章是多麼地觸動人心。此樂章的哀痛從最深沉的低谷匐匐蔓延，如同永無止境的苦惱在貝多芬的心底揮之不去，讓音樂如同巨大的陰影般也籠罩在我們的心頭。中段音樂（3'12"）是莊嚴、也是卑微（3'51"），在壓迫中音樂持續前進，直到回首（4'52"）又是道不盡的沉重與蒼涼，情緒持續延伸發展（7'09"）。在音樂的尾聲，我們再一次聽見那卑微的渴求（7'47"）幽幽出現，在氣若游絲中緩緩消逝。

第三樂章
小步舞曲　快板　D大調　3/4拍　三段體

　　經過第二樂章深沉巨大的哀痛後，第三樂章清新可愛的風格如同久旱甘霖，給整首奏鳴曲帶來如春光般的溫暖，同時也與前一樂章形成極端的對比。中段音樂（1'35"）活潑奔放，在輕快的樂風中透露出貝多芬亟欲被世人所理解的內心世界。

第四樂章
輪旋曲　快板　D大調　4/4拍

　　樂章開頭的樂句帶有獨特的懸疑性，同時也是貝多芬在本樂章裡重要的動機。似乎是貝多芬對於自己的自問自答：「難道還要這樣憂鬱下去嗎？」隨後的音樂給出了明快清晰的解答（0'18"）。整個終樂章就在不斷重複的自我懷疑與辯證中越見清晰，似乎指引著這位天才作曲家更上層樓，繼續探索生命的價值，為藝術發光發熱。

C 小調第 8 號奏鳴曲《悲愴》
作品 13

　　在貝多芬的前期鋼琴奏鳴曲中，第 8 號奏鳴曲無疑是最具知名度的作品。名曰《悲愴》的這首奏鳴曲，是貝多芬在 1797 年獻給李奧諾夫斯基伯爵的作品。雖然目前仍無證據顯示此標題究竟是作曲家本人或是出版商所加的，但就音樂內容來看，都能明確察覺到這位青年音樂家正往浪漫主義風格邁進，同時也向世人揭示了作曲家將個人情感置入音樂的最佳典範。

　　在這首奏鳴曲中，貝多芬呈現出蒼勁、綿密的作曲手法，極富詩意的第二樂章至今更是古典音樂裡永不褪色的名曲。從此曲問世至今超過兩百年，這首作品從未被冷落過，與其他知名的《月光》、《熱情》等奏鳴曲並列為貝多芬鋼琴奏鳴曲中永遠的經典。

第一樂章
極緩板—精神抖擻、很快的快板　C 小調
4/4 拍－ 2/2 拍　奏鳴曲式

　　一開頭緩慢嚴肅的序奏其實是貫穿全曲的重要引子，在隨後的發展部之前以及尾聲都會出現，似乎在提醒聽者那莫名的悲憤如影隨形。在這段序奏裡呈現了向上攀升的衝動，七次的攀升都被打落，直到最後一次蓄積了所有能量後，終於如同脫韁野馬般掙脫所有束縛，而這也正是本樂章呈示部的第一主題（1'52"）。貝多芬給予音樂極為明確的方向感，無論樂句如何奔馳，永遠有用不完的動能。強大的戲劇張力與速度對比，為樂章營造出劇力萬鈞之勢，幾乎讓人無法喘息。第二主題（2'22"）在頑固的低音節奏下散發熱情，裝飾音的使用軟化了旋律。接下來的第三主題（2'52"）則讓音樂豁然開朗，最終在華麗的結束句（3'10"）中突然墜入沉重的發展部＊（5'00"）。整個樂章在序奏的沉重和弦中畫分段落，一曲聽畢猶如與鋼琴家一同經歷了一場與命運搏鬥的生死交關，在大呼過癮之際，也為貝多芬那狂放不羈的音樂所折服。

第二樂章
如歌的慢板　降 A 大調　2/4 拍　輪旋曲式

　　這是貝多芬慢板樂章裡的永恆經典，美到令人屏息的旋律讓人百聽不膩。看似簡單旋律卻能創造出雋永的音樂，就算使用的是最簡單的輪旋曲結構，仍讓人心醉神迷，專注於每一個段落間細微的變化。貝多芬在此用音樂安撫了方才經歷劇烈鬥爭的人們，同時也安撫了自己。

第三樂章
輪旋曲　快板　C 小調　2/2 拍

　　作為這首奏鳴曲的終曲，本樂章以流暢的旋律宣洩出澎湃的情感，在音樂中同時交織著悲傷與安慰（1'39"），偶爾出現的高潮帶有熱切的情緒（2'24"）。最後，當尾聲千軍萬馬般的強音階急瀉而下之時，如同貝多芬大手一揮掃除所有幻夢，在讓人措手不及的情況下轟轟烈烈結束全曲，完全展現貝多芬在音樂上舍我其誰的氣魄。

＊　｜本樂章呈示部為完全反覆段（3'27" — 5'00"），故會經歷一次反覆後才進入到發展部。

第 8 號奏鳴曲

關於作品 14 的兩首鋼琴奏鳴曲

　　作品編號 14 的兩首鋼琴奏鳴曲，創作時間與前一首《悲愴》奏鳴曲都屬同時期的創作，只不過這兩首樂曲的規模較為小巧，具有自然、不造作的純真與優美。可說是貝多芬在寫下《悲愴》奏鳴曲後的調劑身心之作。

E 大調第 9 號奏鳴曲
作品 14-1

雖然這首奏鳴曲是在第 8 號奏鳴曲之後才出版的，但從貝多芬的草稿簿可發現，該旋律主題早在 1795 年便已出現了。由於這首晶瑩可愛的奏鳴曲手法簡單、結構單純，很難讓人與才發表過《悲愴》的偉大作曲家聯想在一起，因此多年來總被認為是藝術價值較低的作品。

但若仔細聆聽仍可發現，這首奏鳴曲具有截然不同的美感。雖然在樂曲中省略了慢板樂章，只以三樂章形式寫成，但自然流暢的音樂，帶有簡潔明快的氣氛，同時也讓人感受到容易親近的魅力。

第一樂章
快板　E 大調　4/4 拍　奏鳴曲式

　　本首奏鳴曲首樂章雖然演奏技巧較為艱難，但卻洋溢著熱情與活力。音樂中也夾雜著各種情感，一開場貝多芬以具有推進效果的伴奏將旋律向上推高，隨後開展出流暢的樂句（0'38"）並醞釀氣宇軒昂的音響效果，縱使整個樂章結構規模略小，但仍不減本樂章堂皇的音樂風格。

第二樂章
稍快板　E 小調　3/4 拍　複合式三段體

　　精緻的中間樂章雖非以慢板寫成，但憂鬱的主題聽來如舒伯特的歌曲，帶有濃厚的渲染力。樂章中段（1'10"）的音樂具有澄澈的美感，與憂鬱的主段形成明暗對比，而尾聲（3'19"）所透露出的神祕氣息耐人尋味，似乎是貝多芬所留下的促狹微笑。

第三樂章
輪旋曲　怡然的快板　E 大調　2/2 拍

　　細緻輕巧的旋律如水銀瀉地（0'07"），與前一個幽暗晦澀的第二樂章再次營造出音樂氣氛上的張弛。貝多芬以輕巧的三連音鋪陳出宛若在春光明媚山林間悠遊嬉戲的感覺，無論是橫越溪谷或瀑布（1'21"），好像只要有音樂相伴，一切煩惱都能忘卻。

G 大調第 10 號奏鳴曲
作品 14-2

　　此曲雖然技巧簡易，卻具備了貝多芬音樂裡的特色與魅力。尤其在第一樂章中獨特的樂思，如同戀人對話般，具有前後呼應、一應一答的特殊音樂效果，不禁讓人莞爾。貝多芬用細膩的語法寫下這首精緻優雅的奏鳴曲，讓人見識到音樂家無限的想像力與出神入化的作曲技法。

第一樂章
快板　G大調　2/4拍　奏鳴曲式

　　極為高雅、優美的第一主題,如同與情人對話般綿密叨絮,而在轉調後如同夜鶯啼叫般的音型也相當生動(0'38")。以上這兩個特別的素材可說是串連起整個樂章的重要樞紐。接下來的發展部仍以第一主題為素材(3'17"),但卻以略為哀傷的小調呈現,無論是調性的變化或情緒的鋪陳,只要能體會貝多芬在音樂裡所寫下的輕盈與機智,相信你也能隨著輕快的旋律會心一笑。

第二樂章
變奏曲　行板　C大調　4/4拍

　　本樂章由主題和三個短小變奏(1'34" & 3'00" & 4'35")所構成。稍帶詼諧趣味的斷奏主題讓人印象深刻。隨後接上的三段變奏各有特色,從節拍韻律到伴奏音型的改變,都加深了聽者對此主題的熟悉感,同時也隨著貝多芬的巧手改編一同翱翔在音樂幻想的天際。

第三樂章
諧諧曲　很快的快板　G大調　3/8拍

　　又是一首精巧的諧諧曲樂章。難以想像究竟貝多芬的腦子裡有多少的諧諧素材供他取用，但不得不佩服他對於鋼琴音樂的無盡想像力。充滿才氣的主題讓人一方面感到滑稽（0'16"），一方面又想看看貝多芬能玩出什麼花樣。所以不妨讓我們豎耳聆聽，看看貝多芬這次又能帶給我什麼樣的幽默與驚喜。

第10號奏鳴曲

降 B 大調第 11 號奏鳴曲
作品 22

　　這首奏鳴曲為貝多芬早期鋼琴奏鳴曲的最後一首樂曲，寫作時間為 1799 年至隔年。貝多芬在創作完成時，對這首曲子相當滿意，因此在出版時再度冠上「大奏鳴曲」的標題。而這也是貝多芬再度重回四樂章形式的奏鳴曲之一，雖然在手法上並沒有太多的創新，但仍洋溢著光輝明朗的感覺，可說是前期鋼琴奏鳴曲中表現得中規中矩的作品。

第一樂章
燦爛的快板　降 B 大調　4/4 拍　奏鳴曲式

　　從第一個音開始，便充滿一種短小精幹的活力，整個樂章瀰漫著精神抖擻、明快率直的氛圍（0'24"），反而鮮少有讓人感到抒情放鬆的段落，甚至連三度雙音所組成的第二主題（0'32"）也都輕盈如風，直到第三主題（0'45"）出現，才帶出了些許莊重沉穩的氛圍。但隨後跳躍淘氣的切分音變奏（0'59"）卻又讓音樂回到初始的俏皮。本樂章不僅風格明快，同時也流露著作曲家獨特的神經質。

第二樂章
富有表情的慢板　降 E 大調　9/8 拍　奏鳴曲式

　　如同敘事曲般，本樂章的主題綿長悠遠，似乎營造出一個莊嚴、靜謐的世界。接下來的第二主題（1'07"）仍具有夜曲的風格，如同一隻在湖面上悠遊的天鵝，怡然自得於波光粼粼間。這是貝多芬留給我們這個樂章最優美的意象。

第三樂章
小步舞曲　降 B 大調　3/4 拍　三段體

　　悠揚的曲調聽來似乎與作曲家所標註的小步舞曲有些差距，似乎更像是純樸明快的鄉村舞曲。而音樂中如同顫音般的音型，高低呼應，引人注意（0'25"），也像是貝多芬刻意安排的頓點。當中段轉成激昂的小調（1'33"），音樂甚至變得粗暴不安。這真的是小步舞曲嗎？還是貝多芬拿標題開玩笑的另一個詼諧祕密呢？

第四樂章
輪旋曲　稍快板　降 B 大調　2/4 拍

　　優雅的曲調雖然富有莫札特的音樂氣質，但在隨後的音樂發展中，很快就能窺見鮮明的貝多芬性格（2'00"）。接下來的中間樂段，如同奏鳴曲中的發展部一般，不僅安排了賦格樂段（2'21"），同時在情緒鋪陳上也營造了讓人印象深刻的張力。本終曲樂章從簡單優雅出發，不過貝多芬帶著我們飽覽了他豐沛的創造力與組織力，讓這首精采的奏鳴曲最後在眾人的讚譽中亮麗作結。

第11號奏鳴曲

淺論貝多芬中期
鋼琴奏鳴曲

貝多芬在創作生涯的中期，一共發表了十五首鋼琴奏鳴曲，而這十五首曲子中，除了作品編號 49 的兩首樂曲屬於早年的創作外，另外十三首是寫於 1801 到 1806 這五年間。熟悉貝多芬生平的人都知道，這幾年恰巧是貝多芬命運遭受劇變的關鍵時期。自 1801 年前起，失聰的陰影揮之不去，威脅也越加明顯，此時的貝多芬也難以再向親友隱瞞他的病情。然而，就在隔年寫下著名的〈海利根史塔遺書〉後，他的生命似乎重新破繭而出，找到了新的方向，不僅創作能量源源不絕，甚至也開始探索古典時期各種曲式與作曲技法進一步發展的可能。

　　在這些創新的實驗中，最頻繁的應該就屬他在此時期所寫下的一首又一首的鋼琴奏鳴曲了。貝多芬在這些鋼琴奏鳴曲上注入巧思、揣摩手法，從動機發展到開拓樂念，幾乎每發表一首奏鳴曲都能看到貝多芬嶄新的研究心得。此時的貝多芬在孤獨中與自我對望，在音樂的世界裡不斷探求，將各種作曲技法幻化為無限可能的想像，再利用這些想像將自己的信念熔鑄於作品之中，就此打開了浪漫時期的大門，讓音樂不再只是娛樂，更是一門有價值的藝術。

降 A 大調第 12 號奏鳴曲
作品 26

　　1800 年後，貝多芬的作曲技法更加圓熟。逐漸遠離了以往嚴謹恪遵的曲式觀念，而以樂思的流暢及發展為創作的主要觀點。這樣的改變在這首奏鳴曲中尤其明顯。例如顛覆了以往用奏鳴曲式構思首樂章的觀念，在這首曲子中，第一樂章竟是以變奏曲寫成的。此外，將詼諧曲提前在第二樂章中出現，也是十分令人不解的安排。但這一切最讓人感到不可思議的，是貝多芬竟然在這首奏鳴曲中置入了一首「送葬進行曲」。

　　因此，在這首奏鳴曲中幾乎找不到任何古典時期作曲可遵循的曲體傳統，而也就從此曲開始，貝多芬往前邁開大步，捨棄拘束與傳統，讓音樂從心底毫無忌諱地奔馳在樂譜與鍵盤上，為後人帶來全新的聆賞體驗。

第12號奏鳴曲

第一樂章
行板與變奏　降 A 大調　3/8 拍

　　本樂章由行板主題、五段變奏，以及主題片段的尾聲所構成。歌謠式的主題具有溫暖親切的特質，接下來的五段變奏則各自以不同的形式變換風格。第一變奏（1'20"）以裝飾音型妝點主題，氣氛恬靜溫暖；第二變奏（2'32"）輕巧靈動，節奏錯落有致；第三變奏（3'24"）以小調呈現，氣氛轉為凝重；第四變奏（4'40"）則如同捉迷藏般，讓旋律忽上忽下，十分淘氣；最後一個變奏（5'37"）以三連音和三十二分音符營造流水潺潺的迷人效果。最後的尾聲（6'40"）則在依依不捨的氛圍中讓音樂逐漸消逝。

第二樂章
詼諧曲　很快的快板　降 A 大調　3/4 拍

　　貝多芬在本樂章特別安排了一首詼諧曲，其理由或許可猜測是為了調和變奏曲與送葬曲之間的氣氛所做的選擇。由於本樂章主題與第一樂章相似，其詼諧氣氛也與上一個樂章的第四變奏相像，所以也有學者認為，本樂章可視為第一樂章變奏曲的延伸。雖然樂章中段（1'15"）的氣氛沉靜溫暖，但無論詼諧曲中特有的對比性如何變化設計，相信聽者都能在這首曲子裡察覺貝多芬精心安排的樂思與隱含其中的生命力。

第三樂章

送葬進行曲　莊嚴的行板　降 A 小調　4/4 拍　三段體

　　在古典音樂史上，這是第一首被置入奏鳴曲中的送葬進行曲，無論節奏或樂句結構，都伴隨著哀戚的曲調，呈現出步伐沉重的樣貌。貝多芬在本樂章透過和聲的進行變化調性，製造出一波一波的音樂起伏。來到樂章中段（2'07"），那具有威脅性的雙手顫音似怒吼、似吶喊，將所有的悲痛一次宣洩。貝多芬在此呈現的並非蝕骨椎心的悲傷，而是勇於面對命運的嚴肅力量。在音樂裡，我們彷彿看到一位堅定的巨人正舉步昂揚。

第四樂章

輪旋曲　稍快板　降 A 大調　2/4 拍

　　如同常動曲般的終樂章又是貝多芬另一次的革新與開創。貝多芬刻意以當時維也納樂界流行的練習曲為素材，寫下了這首機械式的終曲樂章，似認真似幽默，讓人全然猜不透天才作曲家的心思，僅知若非具備高超技巧，這首曲子絕對難以駕馭。

第12號奏鳴曲

關於作品 27 的兩首鋼琴「幻想曲風奏鳴曲」

這兩首被標示為「幻想曲風」的奏鳴曲，據推測應都創作於 1801 年，並以作品編號 27 在隔年出版。這兩首曲子如同前一首奏鳴曲，都是開啟貝多芬創作中期浪漫風格的敲門磚。

所謂的「幻想曲風」為貝多芬親題，指的是不同以往的個樂章安排，除了再度改採三樂章架構外，同時也捨棄了首樂章的奏鳴曲式，就連小步舞曲與詼諧曲都轉換成了另一種混合式的舞曲變體。此外，整首奏鳴曲的重心也都放在最後的第三樂章，唯一不同的是，第 13 號奏鳴曲較為抒情，而第 14 號奏鳴曲則富有戲劇性。

降 E 大調第 13 號奏鳴曲
作品 27-1

　　延續前一首奏鳴曲在首樂章捨棄奏鳴曲式的嘗試，在這首奏鳴曲中，貝多芬進一步將奏鳴曲引入即興、幻想的演奏風格，試圖以自在奔放的樂風引領樂曲往全新的格局邁進。貝多芬甚至在此開創了連篇樂章的概念，讓三個樂章不停歇接連演奏，並將音樂脈絡往第三樂章延伸，藉此開闢出 19 世紀鋼琴音樂的新風貌。

第一樂章
行板　降 E 大調　2/2 拍　三段體

　　柔美的旋律與類似豎琴般的輕巧伴奏，讓本樂章在一片安寧祥和中開展出具有粉色夢幻的氛圍。這是貝多芬截至目前為止寫過最溫柔的第一樂章，就算是中段（2'52"）的俏皮旋律，仍充滿機靈可愛的感覺。無怪乎作曲家要為此曲冠上「幻想曲風」的標題。

第二樂章
活潑的快板　C 小調　3/4 拍　三段體

　　起伏上下、搖擺不定的音樂讓人感到徬徨茫然與不安，雖然樂章中段（0'40"）的節奏律動感十足，旋律也明晰許多，但也只是曇花一現，隨後馬上轉回先前的不安與焦躁，跟著音樂的脈絡將我們帶往最後的終樂章。

第三樂章
富於表情的慢板　降 A 大調　3/4 拍

　　由三四拍所寫成的序奏，象徵著穩健安定的步伐，引領音樂往另一個流動的層次走進。接下來在裝飾奏（2'31"）的牽引下，音樂彷彿躍入了另一個時空。

第四樂章
活潑的快板　降 E 大調　2/4 拍

　　由前一個樂章的牽引下，終樂章在活潑的快板中歡欣鼓舞。事實上，第三、四樂章的曲式結構鬆散，難以界定，僅靠旋律與調性的穩定維繫音樂的根本與脈動，完全體現了貝多芬「幻想曲風」的創作概念。當音樂衝向高峰時，那嚴肅的慢板序奏（3'40"）再度響起，猶如美夢初醒般，一切幻化於無形。貝多芬就這樣帶著我們走了一遭心底的夢想國度，讓我們在他的魔法下陶醉於音樂中，忘卻框架與結構。

升 C 小調第 14 號奏鳴曲《月光》
作品 27-2

　　這首奏鳴曲的第一樂章曾被德國詩人路德維希‧萊爾斯塔伯（Ludwig Rellstab）比喻為琉森湖上的月色，而命名為《月光》奏鳴曲。雖然，其間遭受到許多評論家與演奏家的反對與抨擊，但這樣的標題卻仍在兩百多年後的今天流傳了下來。

　　當一首曲子有了浪漫的標題與故事，自然就能受到眾人的關注與歡迎。當年無論是蕭邦或李斯特，都對這首鋼琴奏鳴曲有著高度的評價。作家和音樂評論家羅曼‧羅蘭（Romain Rolland），甚至還將這首作品三樂章間的音樂風格，與貝多芬失敗的戀情作連結，稱：「幻想延續不了多久，在奏鳴曲中已經明顯看到痛苦與憤怒多於愛情的音樂表現。」

　　事實上，若真從音樂表現來推敲這首傑出的作品，我們會發現，貝多芬將以往在絕對音樂中極少出現的戲劇因素與具象主題，完美地結合在一起，從第一樂章到第三樂章的情緒表現更是銜接流暢。這是當時器樂奏鳴曲難得的突破，不僅展現了貝多芬急欲擺脫古典形式束縛的欲望，更預示了絕對音樂在浪漫主義思潮下即將脫胎換骨的新氣象。

第一樂章
持續的慢板 2/2拍 升C小調

　　光從主題帶有持續性的附點節奏與音樂動態狹窄這兩個要素來看，不難發現這個主題帶有一種莊嚴的「葬禮」意味。然而，若加上持續且流動的三連音伴奏與柔軟的觸鍵，卻又讓這個樂章充滿著無限柔情，先前從主題所散發出來的肅穆氣氛也一掃而空。這是貝多芬刻意營造的旋律衝突感，表現的不僅是哀傷的情緒、更有情感的矛盾。

　　貝多芬在這個樂章中，將寧靜視為供給音樂不斷延續的養料，在綿延不絕的旋律線中表現期待、失落、沉思與釋懷。用大小和弦的轉換與畫龍點睛般的和聲變化操控著音樂的張弛，讓聽者隨著和聲明暗與音響濃淡，在長大的弧線樂句中起伏著情緒。音型雖然簡單直接，然而表現力卻是巨大深邃。貝多芬用極簡的手法訴說複雜的情緒，完全體現了「言語停止處，正是音樂開始時」的美妙意境。

第二樂章
稍快板 3/4拍 降D大調

　　李斯特曾形容本樂章如同「兩側深谷間的一朵小花」。這個樂章可視為第一樂章的延伸，但情感表現卻與第一樂章大有不同。音樂上雖如同詼諧曲般充滿律動與精巧，但卻仍能從其中察覺纖細微妙的情緒起伏（0'55"），外在典雅、內心奔放。縱使譜上並未明示本樂章是

一首詼諧曲，但不容否認，作為寫作詼諧曲的高手，貝多芬在本樂章的設計與處理實在高明。

第三樂章
激動的急板　4/4拍　升C小調　奏鳴曲式

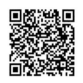

　　在第二樂章結束後，第三樂章的主題迫不及待拔地而出。激烈的上行琶音彷彿洶湧的浪潮，衝至頂點時落下兩個重音和弦，如同平地一聲雷般撼動大地。之後的第二主題（0'29"）情緒看似緩和，然而在底下催促的伴奏卻加足馬力持續衝刺，直將音樂帶入凝聚能量的結束句（1'03"）。

　　隨後的發展部（3'15"）運用第二主題素材，在調性上游移變換，就在轉瞬間再現部（4'20"）又忽然竄出，帶領還來不及反應的聽眾往前飛馳。直到樂章疾馳至尾聲（5'47"）前，貝多芬終於讓我們有機會稍作歇息、看看周遭風景。但還來不及流連，巨大的浪潮又將我們拋向天際，為迎接新時代的來臨歡呼喝彩。而這就是什麼都來不及說，卻什麼都已經說了的第三樂章。

D 大調第 15 號奏鳴曲《田園》
作品 28

　　本曲的標題雖不是作曲家親自附上的，但卻仍能從音樂中體會到該標題所呈現的曲趣。此時的貝多芬並非僅將個人主觀感受注入作品中，而是希望能為每一首作品塑造出獨特的曲風與個性，如同打造藝術品般，在世人心中留下永恆的印象。

第
15
號
奏
鳴
曲

第一樂章
快板　D 大調　3/4 拍　奏鳴曲式

　　穩定的低音支撐如牧歌般的旋律緩緩開展，貝多芬不像以往採用動機式的主題，反而書寫出一段段甜美的旋律，在悠閒的氣氛裡從容轉換情緒，時而歡喜（0'39"）、時而憂鬱（1'02"），如同走進風景畫裡悠然自得。

第二樂章
行板　D 小調　2/4 拍　複合式三段體

　　本樂章令人印象深刻的斷奏是貝多芬刻意安排的音響效果，在小調的憂鬱情緒下散發出獨特的魅力。到了風格明朗的舞曲樂段（2'13"），斷奏的效果甚至延伸到了高音聲部。直到最後尾聲（5'44"），那輕快的音響才又緩緩落至深谷，最後化作一縷輕煙消逝於天際。

第三樂章
諧諧曲　活潑的快板　D大調　3/4拍

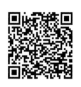

　　開頭以八度音下降的效果如同鐘聲，貝多芬在本樂章進一步具象化了他獨特的幽默感，緊接而來俏皮跳躍的旋律（0'19"）則讓整首樂曲在輕鬆明朗的氣氛下與一開頭的鐘聲呈現對比性的音樂效果，聽來趣味盎然。

第四樂章
輪旋曲　從容的快板　D大調　6/8拍

　　本樂章與首樂章相同，皆饒富田園興味。除了有悠揚的歌謠外，還能聽到來自遠方的鐘聲與森林的絮語，無怪乎有學者稱這樂章是個名副其實的「牧童樂章」。透明開闊的氣質是整個樂章引人入勝的關鍵，雖然在中段偶有狂風驟雨（2'24"），但隨之而來的雨後天晴（2'52"）卻讓人更加珍惜這美好的景致。貝多芬在這首奏鳴曲中收起尖刺利牙，僅用音樂描繪大自然，讓我們再次體會生命中或許曾錯過的美好。

第15號奏鳴曲

關於作品 31 的三首鋼琴奏鳴曲

儘管在 1801 年貝多芬一共發表了四首風格截然不同的鋼琴奏鳴曲，但他仍對自己的作品不夠滿意，不只一次向友人提及想要走上一條完全不同的創作之路。雖然此番言論的真實性不易查證，但我們卻能在接下來作品 31 的這三首奏鳴曲中，看到貝多芬在創作上的躍進與突破，甚至成為了接下來的經典之作《華德斯坦》與《熱情》兩首奏鳴曲的跳板。

從草稿推斷，貝多芬寫下這三首奏鳴曲的時間是在 1802 年左右，這三首樂曲雖然屬於貝多芬創作中時的經典之作，而且貝多芬也對作品的完成度十分滿意，但他卻從未將這三首曲子題獻給任何人，這在貝多芬的創作生涯中實屬罕見。

G 大調第 16 號奏鳴曲
作品 31-1

　　此曲創作時間恰巧與〈海利根史塔遺書〉發表的時間吻合，因此常是許多學者研究貝多芬此時心境轉折的焦點。不過，在音樂裡是否真能聽得出寫下遺書前後貝多芬的心境變化？這答案或許只能由你自己去尋找了。

第一樂章

活潑的快板　G大調　2/4拍　奏鳴曲式

　　第一主題以活潑的動機開啟整個樂章歡樂明快的曲風，接下來由同樣輕快的第二主題（0'59"）使用富有彈性的切分音加深聽者的印象。來到發展部（3'18"），同樣的跳躍動機成為發展的重要素材，眼看貝多芬讓音樂蒸騰而上，將聽者的心境帶往遙遠的彼方，最後再若無其事地回歸再現部（4'30"），在最後的尾聲（6'00"）中輕描淡寫、彷彿一切從未發生過。

第二樂章

溫雅的慢板　C大調　9/8拍　三段體

　　貝多芬罕見地採用如義大利花腔詠嘆調的方式書寫本樂章的美麗旋律，來到樂章中段（3'04"）的戲劇性音樂，更像是歌劇裡常見的男女二重唱，別出心裁的設計讓人耳目一新，可說是貝多芬慢板樂章中十分獨特的樂章。

第三樂章
輪旋曲　稍快板　G 大調　2/2 拍

　　本終曲樂章以一開始的抒情主題貫穿整首輪旋曲，其他的中間樂段（1'00"、1'54"、4'09"）都僅是此主題的變化與發展，然而，貝多芬卻在演奏技巧上，設計了各種裝飾與加花，讓音樂呈現五彩繽紛的炫目效果，也為本首奏鳴曲寫下了亮麗的尾聲（6'23"）。

D 小調第 17 號奏鳴曲《暴風雨》
作品 31-2

　　這首奏鳴曲不只是作品 31 三首奏鳴曲中最傑出的一首，同時也是貝多芬三十二首奏鳴曲中最受歡迎的作品之一。本曲寫作於 1802 年，雖然「暴風雨」的標題並非貝多芬所下，但在音樂的感受上確實與標題無異。只不過相傳貝多芬所指的暴風雨並非一般人所認知的氣候狀況，而是莎翁的名著《暴風雨》。因此，若從此方面去做聯想，這又讓人難以理解貝多芬究竟所指何意了。

　　這首由三個樂章構成的樂曲，充滿濃厚的幻想曲風，耐人尋味的是這三個樂章皆以奏鳴曲式寫成。這與一年前貝多芬在發表第 12 號《送葬》以及第 13 號《幻想曲風奏鳴曲》時捨棄奏鳴曲式不用的情況截然不同。不知是否貝多芬在創作歷程上也經歷了一場「見山還是山」的心境轉變呢？

第一樂章

最緩板－快板　D 小調　4/4 拍　奏鳴曲式

　　本首奏鳴曲的特色在首樂章就已顯露。在此，貝多芬以奏鳴曲式
中所要求的對比性雙主題，用緊迫與鬆弛（1'11"）＊兩種樂段呈現，
天才式的手法不僅營造了讓人難以想像的巨大張力，同時也完全恪遵
傳統奏鳴曲式架構。就在本樂章中，我們深切體會到貝多芬出神入化、
心隨意轉的高超作曲手法，這種一切規矩皆化為己用的高明技術，讓
貝多芬就此臻入大師之境。

第二樂章

慢板　降 B 大調　3/4 拍

　　從第一樂章引來的琶音在此開啟了穩重的主題。內斂、嚴肅是本
樂章給人的基本印象，貝多芬在本樂章中刻意捨棄發展部，僅以呈示
部的兩個主題 （第二主題出現在 2'19"）揭示整個樂章中的內省精神。
誠摯的音樂營造出莊嚴的氣質，讓旋律在高低音域頻繁交錯，猶如天
地間的交流，雋永而深刻。

第三樂章
稍快板　D 小調　3/8 拍　奏鳴曲式

　　這是貝多芬在中期奏鳴曲中寫下最為浪漫而優美的終曲，從第一
主題所流露出的愁悵便讓人難以割捨。貝多芬在此營造出一個夢幻世
界，整個樂章除少數幾小節（0'37"）外，幾乎全以流動性的 16 分音
符節奏所寫成，既有乘風破浪的悠揚，也有喟嘆滄海桑田的憂傷。當
尾聲（5'32"）來臨，音樂仍保持持續不停歇地流動，縱使一切歸於平
靜，那波動的音型卻早已深深烙印在聽者的心底，成為這首奏鳴曲最
鮮明的印記。

*　│　緊迫的第一主題與鬆弛的第二主題，時間標記處為第二主題。

降 E 大調第 18 號奏鳴曲
作品 31-3

　　綜觀作品 31 的前兩首樂曲，從輕鬆詼諧的第 16 號，到穿插著激情與莊嚴的第 17 號，我們可發現貝多芬已在這兩首奏鳴曲的風格中顯現了清楚的對比。而身為這組作品中的最後壓軸，貝多芬在此曲中將鋼琴的各種演奏效果發揮到更高境界，讓青春的快樂與生命的律動在整首樂曲中充分展現，可說是貝多芬中期奏鳴曲中讓人感覺最樂觀的一首作品。

第一樂章
快板　降 E 大調　3/4 拍　奏鳴曲式

本樂章開始時的呼喚音型，貝多芬曾在 1804 年所出版的歌曲中解釋為「鵪鶉的啼聲」，而這首樂曲第一樂章與第四樂章的主題確實也與這首歌曲十分雷同。

令人印象深刻的還有寬廣明朗的第二主題（1'16"），與呼喚動機形成優美的對比，在陽光般的樂章中留下心曠神怡的氣息。

第二樂章
詼諧曲　活潑的快板　降 A 大調　2/4 拍

精靈般跳躍的低音斷奏可說是這首詼諧曲最大的特色，粒粒分明、晶瑩剔透的主題，也在樂曲中散發出充滿活力、精神抖擻的意象。在樂曲中段，貝多芬就主題變化調性（2'38"），讓音樂閃耀出不同的色澤。而本樂章獨特的曲趣讓貝多芬的詼諧曲又多了一種形象，好比莎翁《仲夏夜之夢》裡的精靈迫克那般古怪淘氣。

第三樂章
小步舞曲　優雅的中板　降 E 大調　3/4 拍

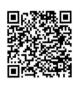

　　任誰都難以想像，屬於 18 世紀傳統的小步舞曲竟能與其後繼者詼諧曲 * 同時存在於一首奏鳴曲裡，想當然耳這又是貝多芬的驚人之舉。而在本樂章中，貝多芬用平緩高雅的小步舞曲帶我們緬懷了 18 世紀的餘暉，重溫那甜美、單純卻不復返的歲月。

第四樂章
熱情的急板　降 E 大調　6/8 拍　奏鳴曲式

　　終曲樂章充滿了蓬勃朝氣，氣氛熱鬧非凡。貝多芬以協奏曲般的規格為本樂章設計了炫目的演奏技巧與亢奮的音樂，在瘋狂奔放的塔朗泰拉舞曲節奏下為這首奏鳴曲展現了大器輝煌的尾聲（3'43"）。

*　古典時期的奏鳴曲，作曲家往往會在樂章中使用小步舞曲以調節樂曲氣氛，然而貝多芬卻傾向在奏鳴曲中以象徵平民品味的詼諧曲取代具有濃厚宮廷風格的小步舞曲，展現了時代更迭、民權凌駕王權的意象。但在這首奏鳴曲中，貝多芬罕見地讓第二樂章的詼諧曲與第三樂章的小步舞曲並置，再次展現獨樹一格、不被形式拘束的創作力。

關於作品 49 的兩首淺易鋼琴奏鳴曲

作品 49 的兩首《小奏鳴曲》，是貝多芬在 1805 年 1 月與其他奏鳴曲共同出版的作品。由於這兩首小曲並沒有題獻者，因此學者大多推測這兩首曲子乃是貝多芬早期為弟子們所寫作的練習曲。雖然音樂簡單，但仍具有不凡的藝術價值，直到今日仍是許多愛樂者與習琴者心中的最愛。

G 小調第 19 號奏鳴曲
作品 49-1

　　本首作品推測創作年代約為 1796 年前後，與第 8 號《悲愴》奏鳴曲屬於同一時期的作品。雖然之後被收錄於鋼琴初學者的教本《小奏鳴曲集》中，但精緻小巧的音樂值得讓人回味再三。

第一樂章
行板　G小調　2/4拍　奏鳴曲式

　　略帶陰鬱色彩的第一主題緩緩自琴鍵上流洩而出，與輕快愉悅的第二主題（0'25"）形成本樂章兩大重心，緊接而來的發展與再現部，貝多芬同樣以精緻的手法鋪陳樂段，讓本樂章擁有洗鍊的音樂內容。

第二樂章
輪旋曲　快板　G大調　6/8拍

　　結構簡潔的輪旋曲，同樣擁有輕薄可愛的主題，隨之而來的副題（0'21"）各具特色、曲調優美，呈現此時期貝多芬難得的赤子之心。

G 大調第 20 號奏鳴曲
作品 49-2

　　同樣收錄在《小奏鳴曲集》中的簡易小曲，可說是每位鋼琴初學者必彈的名曲之一，全曲充滿明朗的氣質、流暢的音樂。貝多芬就算小露身手，仍難掩飾大師之非凡品味。

第一樂章
中庸的快板　G 大調　2/2 拍　奏鳴曲式

　　雖然是典型的奏鳴曲式樂章，但呈示部的兩個主題（第二主題出現在 0'29"）卻沒有太過鮮明的對比。貝多芬以輕快的曲風塑造本樂章活潑天真的氣氛，同時也讓人聯想到莫札特一貫的無憂性格。

第二樂章
小步舞曲的速度　G 大調　3/4 拍

　　平易近人的音樂充滿了親切感，雖然本曲主題早在作品 20 的七重奏裡出現，但經由鋼琴獨奏卻又展現出特別的輕巧氣質，讓人愛不釋手。

C 大調第 21 號奏鳴曲《華德斯坦》
作品 53

　　1803 年 5 月，貝多芬展開了第三號交響曲的創作，經過半年不眠不休的打磨與淬鍊，終於完成了這部開啟浪漫樂派之門的磅礴巨作。然而，此時的貝多芬似乎仍感到體內還存有尚未耗竭的創作力，趁著這股氣勢，便繼續寫成了這首作品編號 53 的著名鋼琴奏鳴曲《華德斯坦》。

　　比起之前貝多芬所寫下的鋼琴奏鳴曲，《華德斯坦》具有更宏偉的結構、豐富的樂思與華麗的技巧。由於當年在創作這首樂曲的時候，法國著名的鋼琴廠埃拉爾（Erard）恰巧贈送了一部全新設計、性能卓越的鋼琴給貝多芬。因此貝多芬極有可能為了要試驗這部新鋼琴的性能，而寫下許多測試鋼琴音響效果以及觸鍵靈敏度的特殊樂句。

　　至於《華德斯坦》此一標題，眾所周知就是貝多芬題獻給當年為貝多芬極力奔走、讓貝多芬得以獲得公費到維也納留學的波希米亞伯爵華德斯坦。當年華德斯坦在貝多芬的告別紀念冊上所寫下的勉勵文，至今仍為人津津樂道，由此亦可知貝多芬對於伯爵是懷抱著多大的知遇之恩。

第一樂章
精神抖擻的快板　C 大調　4/4 拍　奏鳴曲式

　　第一主題開始時，雖以持續敲擊的低音表現出如脈搏跳動的態勢，但很快便在高音域奏出閃亮清脆的快速動機，當曲式漸猛，雙手同時躍入強奏中，這樣一段精采的開場樂段便注定了這首奏鳴曲的偉大與不凡。接下來的第二主題（0'52"）貝多芬設計出如同聖詠般高貴聖潔的旋律線，同樣從高音域緩緩向低音域行進，最後則在流暢的伴奏下，逐漸沒入發展部（4'52"）中。貝多芬在發展部再次展現動機發展的絕妙手法，分別以第一主題與第二主題的經過句作為素材，一波又一波地用不同的琶音和弦衝擊琴鍵，想要為接下來的音樂發展找到一條通往正確調性的康莊大道。如此驚人的音樂設計，在貝多芬的妙筆生花中栩栩如生，直到尾聲（9'36"），我們仍能感受到這個樂章強大的戲劇張力與生命力。

第二樂章
序奏　很慢的慢板　F 大調　6/8 拍

　　本樂章在貝多芬的三十二首奏鳴曲中十分獨特。原本貝多芬想在此安排一首行板樂章，但最後因考量到這首樂曲的首尾兩樂章篇幅十分長大而作罷。因此，便以這首短小的、只有二十八小節慢板序奏作為第二樂章，除了具有轉換氣氛的效果外，同時也為接下來的第三樂章鋪陳氣氛。此外，貝多芬曾說，這個樂章呈現的是「與黑暗對話」的氛圍，在深沉的音樂中透過一次又一次的嘗試與探索，逐漸讓模糊的輪廓明朗，最後終於引入第三樂章那優美的主題。

第三樂章*
輪旋曲　中庸的稍快板　C 大調　2/4 拍

　　這是貝多芬規模最為宏大的輪旋曲之一。一開始的主題在左手越過右手的演奏方式下緩緩奏出，恍如旭日東昇般逐漸明朗。之後隨著音樂氣氛越來越炙烈，旋律的表現也漸趨華麗（1'01"）。貝多芬在此安插了各式各樣風格不同的插入樂段，藉以鞏固輪旋曲式的結構與意象。而最後的尾聲（第二軌）堪稱是貝多芬截至目前為止，所有鋼琴奏鳴曲中最為華麗的段落，絢爛的八度滑音（#2: 0'46"）讓人瞠目結舌，同時也為這首規模龐大的奏鳴曲奏出燦爛的結局。

第
21
號
奏
鳴
曲

＊　│　本樂章所採用的演奏版本分割成兩軌，分別為主段音樂以及尾聲。

F 大調第 22 號奏鳴曲
作品 54

在以交響化手法完成了《華德斯坦》之後，貝多芬再接再厲打算繼續進行《熱情》奏鳴曲的創作。然而，或許是創作能量消耗過於巨大，當時的貝多芬為了避免陷入創作瓶頸，因此在創作《熱情》奏鳴曲之時，同時間也寫作了另一首規模小巧許多的鋼琴奏鳴曲，作為情緒與靈感上的調劑。而像這樣一邊寫作規模宏大的作品，另一邊寫作小品音樂的創作習慣，也在貝多芬晚年的創作歷程中時常出現。

而這首作為調劑之用的第 22 號奏鳴曲，雖然格局不若前後兩首奏鳴曲宏大，但在音樂表現上仍具有可愛、清新的氣質。只不過這首創作於貝多芬英雄時期的作品，在它身旁並列的不僅是《華德斯坦》、《熱情》等名作，甚至連作品編號 55 的第三號交響曲《英雄》、作品編號 58 的第四號鋼琴協奏曲等都是同時期的創作，也難怪這首小曲長期以來如同埋沒在沙灘裡的貝殼，受到眾人的漠視了。但平心而論，若願意將這枚貝殼撿拾起來，我們不僅能發現貝殼中閃耀動人的珍珠，甚至還能感受到大師在千錘百鍊下為一首小曲所施展的精緻工藝。

第一樂章
小步舞曲速度　F 大調　3/4 拍

　　本樂章的曲式非常獨特，在小步舞曲風的音樂性格下，以 A-B-A-A-Coda 的形式開展，既非歌曲曲式，也不是輪旋曲式。尤其在優美的主題與高貴的應答句（0'05"）互相呼應下，穿插著莽撞的插入句（0'46"），讓本樂章展現了新鮮卻又耐人尋味的特殊風情。

第二樂章
稍快板　F 大調　2/4 拍

　　本樂章如同一首巨大的練習曲般，從頭到尾均以分解六度音進行忙碌又奔馳的律動式主題。在整首樂曲中找不到任何作為對比的其他主題，但在音樂的結構上卻又能清晰分辨原始主題的出現與發展。此外，也在調性上進行長大的游移（0'41"），謎一般的創作手法可說前無古人、後無來者，堪與比擬的也許正是後輩音樂家如舒曼等人為展現演奏技巧所寫的觸技曲（Toccata）。像貝多芬這樣超越時代的創作手法，無論怎麼分析都只能讓人看到他對於未來音樂的大膽嘗試與真知灼見。

F 小調第 23 號奏鳴曲《熱情》作品 57

　　1804 年，繼《華德斯坦》之後，貝多芬繼續創作了第 23 號《熱情》奏鳴曲。最初貝多芬並未將這首曲子附上任何標題。「熱情」這名稱是三年後由漢堡的出版商逕自加上的，一向厭惡他人穿鑿附會音樂內容的貝多芬，這次竟未對此標題表達任何抗議，實屬罕見。但誰也沒想到在兩百多年後的今天，在貝多芬這三十二首鋼琴新約聖經之中，《熱情》竟成為演出次數最多、錄音次數最多，同時也是評論文章最多的一首奏鳴曲。

　　許多學者會將《熱情》的音樂風格與同年創作的第三號交響曲《英雄》做比較，藉以尋找影響貝多芬中期創作風格的關鍵。在《英雄》交響曲中，貝多芬將樂曲的結構規模做了極大的開展，超越了當時人們可以想像的極限。更將浪漫主義的思潮植入音樂中，讓整首交響曲壯麗奔放、震古鑠今。但如此強烈奔放的曲風在《熱情》中卻以相反的方式，將澎湃的思潮與宏大的張力聚斂在更深沉、更集中的意境與意志當中。而貝多芬最終更將這樣的能量帶入後來發表、舉世知名的《命運》交響曲裡，從《英雄》到《命運》，這之間的催化媒介正是這首《熱情》奏鳴曲，也因此，這首作品在貝多芬創作生涯中占有多麼重要的地位，不難想像。

第一樂章
F 小調　12/8 拍子　很快的快板

　　一開頭左右手即以罕見的平行八度找尋音樂的方向，詭異不安的聲響帶有警覺、又彷彿在期待。再一次，提高半音後的追尋（0'12"），方向更見明朗，然而，遠方傳出的命運動機（0'26"）卻煞風景地提醒著我們人生無常，福無雙至。果不其然，暴烈的音響隨之開展，讓整個樂章從一開始就充滿了極強烈的戲劇張力。

　　第一主題的形象鮮明，一開始的序奏如同內心所颳起的風暴，而緊接下來的主題延伸則像外在世界的風暴（0'48"）。在雙重風暴內外夾擊的拉扯下，整首樂曲就此展開。而在第一樂章中屢次出現的命運動機，如影隨形在各聲部、各樂段間出現，輕者如耳邊囈語，重者則搥胸頓足，如此神經質的表現，反倒吸引著聽者追尋探究每個小節的蛛絲馬跡，如同驚悚片中精采的追兇橋段，一再再刺激聽者的聽覺神經，宛若扼住咽喉，不能呼吸。

　　物極必反，在第一主題的壓迫後，忽然間甜美的第二主題（1'24"）竟不著痕跡地在中音域緩緩流出，剛剛的狂風暴雨恍若隔世，甜美的旋律醍醐灌頂。但貝多芬終究是貝多芬，再怎麼樣他都得讓你嘗一嘗命運加諸於他身上的苦痛。果不其然，新的風暴接踵而至。剛剛的甜美如同泡影，經過三個連續顫音（1'44"）與下行音階的經過句後，巨人仍須奮起戰鬥。呈示部尾奏（1'57"）的攻勢更為凌厲，再度擠壓拉扯快要崩解的靈魂，低音部命運的嘶吼夾雜著高音部靈魂無助的哀嚎。

直到最後一刻，無情命運才鬆手，悻悻然離去。

　　與命運第一回合的戰鬥居於下風，到了發展部（2'27"）卻有了扭轉乾坤之勢。貝多芬將開頭的第一主題添入如聖詠般的和聲後，隨之展開了與命運的新一波糾纏（3'04"）。在這波攻勢中，你來我往，左右手分別扮演命運與靈魂，互不相讓，甚至連原本甜美如天籟的第二主題（4'06"）都落下凡塵加入交戰，將旋律越帶越高（4'33"），之後瞬間俯衝，毫不留情衝撞命運。這次，在命運的低泣聲中，老朋友第一主題（4'58"）再次出現，帶領著我們吹起象徵勝利的號角，進入再現部。

　　再現部中的命運角色看似大勢已去，但卻仍在暗處做困獸之鬥，銜接而上的是龐大的尾聲（7'19"）。在尾聲中，貝多芬將之前所有出現過的主題、動機與樂句濃縮處理。這次，貝多芬讓第二主題（8'55"）甜美的旋律轉變成勝利的謳歌。歷經勝利的狂喜後，卻又掉入深沉的夢境。剛剛的謳歌已然遠去，夢醒，只剩一身冷汗與若無其事的平靜。

　　貝多芬在此將傳統奏鳴曲式轉化、精鍊成具有戲劇概念的四階段（呈示－發展－再現－尾聲）樂曲，避免了傳統生硬、刻板的奏鳴曲式印象，成為貝多芬獨一無二的創作手法。

第23號奏鳴曲

第二樂章
降 D 大調　2/4 拍子　流暢的行板

　　這是聽過一次就永生難忘的聖潔旋律。若說第一樂章給予的是激情與無法喘息的壓迫,那麼這個樂章就是安詳、寧靜的港口。貝多芬曾在草稿簿裡寫下「就是這裡,越簡單越好!」的備註,告訴我們唯有簡樸,才有最豐富的表現力;唯有放下,才會有最深刻的感動。

　　變奏曲風的創作手法,讓聖潔主題有了不同的風格與變化。第一變奏（1'43"）切分音的步伐讓主題呈現輕快、解放的樣貌;而第二變奏（3'07"）高音聲部的分解和弦,溫柔地替低音主題鋪陳、伴奏;直到第三變奏（4'25"）轉客為主,用華麗的快速音群讓聖潔旋律散發燦爛光輝。

　　簡單的三段變奏道盡貝多芬與世無爭、怡然自得的渴求,直到結尾再次回到主題。看似絢爛歸於平淡之時,石破天驚出現了破壞一切和諧的減七和弦（6'13"）,再次敲打門扉,告訴我們戰士終須再披戰甲,挺身與乖戾命運奮力搏鬥。

第三樂章
F小調　2/4拍子　從容的快板

　　從第二樂章引申而來的減七和弦，到這裡成了召喚戰士的號角。一開始快速音群（0'03"）的回應，聽來有些膽怯，然而再次蓄積能量後，卻成為了讓整個樂章沸騰燃燒的野火。此樂章與第一樂章有些許共通之處，例如開頭低音沉悶的音響，好比預示風暴即將來襲的悶雷。而各種尖銳的高低音域對比，比起第一樂章更是有過之而無不及。這樣的聆聽感受似乎是第一樂章的延伸，而類似這種情緒反覆、情節連貫的奏鳴曲創作手法，在貝多芬之前，從未有任何音樂家採用過。

　　同樣是表現痛苦不安，但在這樂章中，我們聽到了持續不斷、驅策向前的動力（0'29"）。而這樣的動力也正是貝多芬給予聽者帶來獲勝希望的提示。在切分音動機（1'53"）的醞釀下，每個樂段都充滿了活力與希望，縱使仍在小調架構下，音樂聽起來卻是澎湃熱血的。直到最後的急板，這三十二小節的段落如同勇士進行曲（6'50"），象徵著最後的勝利，更象徵著革命的必要性。革命成功與否，貝多芬並未給我們答案。然而值得歌頌的，卻是奮力一搏的信念與歷程，這才是整個樂章貝多芬想體現給我們的核心思想。

第
23
號
奏
鳴
曲

升 F 大調第 24 號奏鳴曲
作品 78

　　創作於 1809 年的第 24 號鋼琴奏鳴曲，相較於貝多芬其他知名奏鳴曲來說，曝光度顯然有所落差。主要原因在於，這首只有兩個樂章的奏鳴曲，其規模遠小於貝多芬在創作生涯中期所寫下的其他鋼琴奏鳴曲，而音樂風格與旋律素材之鋪陳也比其他作品保守許多。表面上看似與貝多芬早期鋼琴作品沒什麼不同，但經過反覆咀嚼，可發現蘊含其中的精緻巧思實不下於多年前所發表的《熱情》與《華德斯坦》鋼琴奏鳴曲。難怪當年貝多芬不止一次告訴友人，世人全然小看了他的這首作品，對他來說，這首奏鳴曲並非迥異於自身創作風格，而是用不同的方式引領著時代往前邁進。

第一樂章
如歌的慢板－從容的快板　升 F 大調
2/4 拍－ 4/4 拍　奏鳴曲式

　　開頭四小節的序奏如同敘事曲般給了第一主題（0'22"）最閃亮的聚光燈，緩緩流洩的旋律越唱越高、情緒也益發激昂。隨後來到的第二主題（1'06"）紓解了張力，讓音樂在流暢的快速音群中進入了發展部。

　　用小調呈現的第一主題（2'30"）同樣具有迷人色彩。貝多芬在此讓音樂回歸理性，用古典樂派推進動機的手法催化音樂的動能，在一陣劇烈的音階下行後讓音樂回到了再現部（3'04"）。最後在第二主題（4'04"）巧妙的轉位音型下與第一主題的餘韻匯流，在昂揚的尾聲（6'46"）中作結。

　　貝多芬在這小巧的樂章裡，恪遵古典格律，寫下了最樸素的奏鳴曲式，如同洗盡鉛華的歌女在遲暮之年低吟歲月、唱出人生。

第二樂章
輪旋曲　活潑的快板　升 F 大調　2/4 拍

　　活潑略帶少許詼諧的曲風，讓本樂章與寧靜、內省的第一樂章呈現出截然不同的音樂性格。動感俐落的節奏富有朝氣，在主題一次又一次（0'24"）的妝點下，呈現出貝多芬音樂中常見的旺盛活力，同時也為這少見的「快板」第二樂章帶來令人印象深刻的聆聽體驗。

　　這首奏鳴曲以一靜一動的兩樂章營造出貝多芬中後期作品中常見的二元性。縱使手法看似保守，但仍隨處可察覺貝多芬醞釀蓄積的音樂能量，在各樂章間以不同形式迸發開展，見微知著的創作精神展現樂聖不凡的作曲技法，讓小品也能有大格局。

G 大調第 25 號奏鳴曲
作品 79

出版於 1810 年 11 月左右的第 25 號奏鳴曲，曲風親切可愛，乍聽下又是一首小品之作，但在音樂內容中卻有著緊湊嚴謹的曲式結構與成熟洗鍊的作曲技法。由於在本曲的第一樂章中可以聽到杜鵑的啼聲，因此這首奏鳴曲又有著《杜鵑》奏鳴曲的暱稱。

第一樂章
如德國舞曲風的急板　G大調　3/4拍　奏鳴曲式

　　這首以正規奏鳴曲式所寫成的樂章，一開頭的風格果如音樂指示「如德國舞曲風」，因此從音樂的脈絡中不難察覺這是一首如同圓舞曲般歡樂熱鬧的樂曲。在粗獷的第一主題動機後，隨即跟上的流暢旋律（0'08"）牽引著音樂逐步往發展部邁進。而在發展部開頭那以左手交越右手所演奏的三度音程（1'18"），即是被後世暱稱為「杜鵑啼叫」的著名動機。隨後這杜鵑動機便在之後的樂曲中若有似無不斷出現（1'35"），直到最後尾聲（4'18"）以空谷回音的方式漸漸隱沒在樂音之中，形成美妙的意境。

第二樂章
行板　G小調　9/8拍　三段體

　　本樂章的音樂風格乍聽下猶如孟德爾頌的《無言歌》，具有強烈的敘事性。雖然樂曲規模不大，但音樂卻讓人感受到深邃的情感（0'41"）以及載浮載沉的離愁（1'38"），可說是貝多芬小巧樂章中的珠玉之作。

第三樂章
輪旋曲　甚快板　G 大調　2/4 拍

　　可愛輕巧的旋律既有溫暖亦有詼諧（0'52"），聽來著實讓人歡喜。
貝多芬對於這段旋律可說寵愛備至，除了在早期所創作的芭蕾音樂中
就率先使用外，在之後的第 30 號鋼琴奏鳴曲中也可聽到類似的旋律輪
廓。有趣的是，原來這段旋律根本就不是貝多芬的原創，真正寫下這
段旋律的主人竟是莫札特。音樂神童將這段旋律寫在他的小提琴奏鳴
曲 KV.379 的變奏曲樂章中 *，作為後輩的貝多芬在引為己用後創造出
與莫札特截然不同的樂思，兩位大師之作其精彩程度可說難分軒輕，
各有擅長。

第25號奏鳴曲

＊　　莫札特小提琴奏鳴曲 KV.379 的變奏曲樂章為第三樂章，音樂連結在右
　　方 QR code。

降 E 大調第 26 號奏鳴曲《告別》
作品 81a

　　1809 年，法奧戰爭爆發，拿破崙大軍以破竹之勢進攻奧國皇都維也納，奧國皇室為躲避戰亂，舉族逃離維也納，而貝多芬最崇敬的贊助人魯道夫大公也在奔逃之列。當時的貝多芬正在準備譜寫一首全新的鋼琴奏鳴曲，於是便引景抒懷，在這首樂曲的第一樂章的草稿上寫著「告別」（Lebe wohl）二字，並且註記了「1809 年 5 月 4 日於維也納，寫作於可敬的魯道夫大公出發之際」等字句。

　　就是這樣的契機，讓貝多芬在本曲一開始的三個音以完全貼合德文語韻「Lebe wohl」的方式，寫下了知名的「告別」動機。隨後的樂曲幾乎隨處可見該動機的出現。之後的第二樂章，貝多芬寫下了「缺席」（L' Absence），用以抒發大公不在維也納時的孤獨心境。到了第三樂章則是歡樂的「歸來」（Le Retour）。在這首奏鳴曲中，貝多芬將心境毫無掩飾地寫進音樂裡，除了完全展現浪漫樂派的個人主義思潮外，同時也讓我們看見了大師重情義的一面。

第一樂章「告別」
慢板 降 E 大調 2/4 拍／快板 降 E 大調 2/2 拍
有序奏的奏鳴曲式

如前所述，由慢板序奏前三個音所構成的下行音階（0'01" 至 0'08"），正是本樂章最重要的「告別」動機。此動機在進入到主樂段後將以不同的形式出現。隨後的第一主題（1'30"）呈現的是快馬加鞭的奔馳感，彷彿貝多芬的心隨著倉皇出逃的大公一同遠行。隨後的第二主題（1'58"）仍以告別動機作為素材，在外聲部中的掛留音即是告別動機的延伸[*]。發展部（3'18"）則以聲部交錯的方式讓告別動機此起彼落，同時也擴增了樂曲的格局。最後的尾聲（6'11"），貝多芬再次以長大的篇幅書寫不捨之情，讓雙手用前後呼應的方式相互道別，營造出離情依依的情懷。

第二樂章「缺席」
富有表情的行板 C 小調 2/4 拍

貝多芬以四十七小節的短小篇幅設計了兩段旋律，第一樂段以小調呈現空虛的離愁，簡短的動機仍是告別動機的轉型。隨後的第二樂段（1'09"）則以歌唱般的旋律，表現出對於未來的憧憬之情。當音樂再次回到寂寥的第一樂段（1'37"）與抒情的第二樂段（2'30"）後，便緩緩地轉入終曲樂章。

第三樂章「歸來」
活潑的快板　降 E 大調　6/8 拍　奏鳴曲式

　　一開頭的華麗琶音象徵著貝多芬雀躍的心情，緊接在後的則是如舞曲般歡樂的第一主題（0'11"）。縱使在第二主題（0'51"）音樂曇花一現陰影般的小調，仍無損整個樂章亢奮與熱鬧的情緒。最後的尾聲，貝多芬讓情緒稍做冷卻，讓第一主題（4'53"）以平穩安靜的姿態再次顯現，最後在優美的曲調中恢復曲速，在迅雷不及掩耳的華麗八度（5'31"）中倏然結束全曲。

*　｜　在此請注意最高的三個長音 Re、Do、降 Si，此為開頭的告別動機。

E 小調第 27 號奏鳴曲
作品 90

　　創作於 1814 年的第 27 號奏鳴曲，貝多芬以兩樂章形式所寫成，當時的貝多芬正陷入創作低潮，因此打算藉由創作小規模的作品，嘗試著逐漸恢復創作能量。貝多芬曾以幽默的口吻向友人說明這兩樂章的音樂意涵，他說：「第一樂章代表的是理性與感性間的戰爭，而第二樂章則是情人間的對話。」

第一樂章

充滿朝氣地／自始至終皆注入豐富的情感
E 小調　3/4 拍　奏鳴曲式

　　略帶傷感且充滿節奏感的主題，以及平穩的下行旋律（0'13"）和動機發展，構成了完整的樂段，隨後的第二主題（1'03"）也在激烈的連續和弦裡導出歌謠式的旋律（1'14"）。整首樂曲具有一種難以言喻的矛盾情感，直到最後的尾聲，才以徐緩的方式在重現第一主題（5'00"）後悵然而去，徒留餘韻在空蕩處逐漸消逝。

第二樂章

輪旋曲　不可太快／要充分歌唱　E 大調　2/4 拍

　　在左手流暢的伴奏下，右手奏出了優美的旋律，如同歌唱般引人遐思。接下來的樂段聽來穩重大方（0'11"），與一開始的主題形成清楚的對比。在本樂章中，貝多芬以較富女性特質的方式書寫，呈現了作曲家在創作風格中難能可貴的抒情與溫柔。

淺論貝多芬晚期
鋼琴奏鳴曲

1814 年，貝多芬陷入了創作的低潮，此時的他不僅聽力嚴重惡化到近乎失聰，同時也因經濟狀況不佳導致創作力大減。然而，正因為創作處於靜止狀態，反而使貝多芬有了時間好好傾聽自己內心的聲音。這樣的沉澱正是貝多芬創作生涯即將進入晚期的過渡，此時的他，逐漸領悟到所有的不安、苦悶與煩惱，並非是自己必須去擊倒的敵人，相反地，要如何與這些負面情緒和平共處，才是他必須要去面對甚至學習的。對他來說，真正的快樂並非是避開了煩惱才得以存在，而是應該從煩惱的根源去追求快樂，這才是他的目的。

　　進入創作生涯晚期的貝多芬，在鋼琴奏鳴曲的領域中留下了五首作品，也是他三十二首鋼琴奏鳴曲中的最後五首奏鳴曲。這些樂曲規模篇幅大小不一，但每首作品不僅是十九世紀鋼琴音樂發展的重要經典，同時也是研究貝多芬晚期風格演變的指標性作品。這些曲子最大的共同特色就是，每一首奏鳴曲皆運用大量的對位手法，甚至賦格樂段的安排。此外，在音樂的風格上也趨於深刻的內省與明

顯的孤立感，某些樂段還出現了近似於形而上的冥想風格，這也正是雙耳全聾後貝多芬在鋼琴音樂上所展現的最大特色。此時的他再也無法聽見任何聲音，所以唯一能做的，就是憑藉著過往累積的優異創作經驗與作曲技法，如實地寫下埋藏在心底的聲音。這些聲音寫下了就寫下了，無法修改也無從修改。也因此，後世學者無不把這五首鋼琴奏鳴曲視為貝多芬在鋼琴音樂上的最偉大成就。透過這些音樂，讓我們窺見一位音樂巨人內心的孤獨與掙扎，同時也讓我們得以理解貝多芬在藝術成就上超凡入聖的真正原因。

A 大調第 28 號奏鳴曲
作品 101

　　1816 年的秋天，貝多芬在寫下了連篇歌曲《致遙遠的戀人》後不久，便繼續寫下了這首色彩鮮明、情感結構精密的音樂盒，隨著結構發展、變換旋律走向，每個小節皆是機關，每段樂句盡是巧思。真是一首豐富的 A 大調鋼琴奏鳴曲。貝多芬用多樣性的表現方式，在各樂章體裁間游刃有餘，不僅描繪了這首作品所呈現的澄明心境與情緒周折，更從這首奏鳴曲開始邁入了他晚期創作之門，讓作品 101 這個編號成為了貝多芬作品列表中最經典的標誌與象徵。

　　這首奏鳴曲具有深邃的情感與纖細的內涵，與中期奏鳴曲裡常見的堅毅卓絕形成不同層次的對比。此時的貝多芬意欲表達一種向內自求的境界，拋開了形式與結構的束縛，讓音樂馳騁在無盡的幻想中。雖然，類似幻想風格的奏鳴曲早在第 14 號奏鳴曲《月光》中就已被採用，然而，貝多芬在這首奏鳴曲中所展現的大器，卻已非昔日所能相比。

第一樂章
從容的稍快板　A 大調　6/8 拍　奏鳴曲式

　　貝多芬在這個樂章中標註的雖是從容的稍快板，然而第一主題的抒情風格卻與如歌的行板無異。在流暢的旋律中，貝多芬細心安排聲部層次，讓音樂在如夢似幻的情境中遊走於高低音域（0'16"），絲毫不見聲部轉換間的遲滯。第二主題（0'37"）延續第一主題的方向感，如同絲綢般滑順柔軟，但在柔弱無骨中，卻又能聽見完整的奏鳴曲式架構在主題轉換中隱然浮現。貝多芬用搖籃曲般的氣氛引人走進夢鄉，卻在夢的國度打造一個精巧細緻的音樂盒，每個音符、每個節拍皆在他的悉心安排下井然有序、不疾不徐。

　　當年華格納特地採用了此樂章的第一主題，作為解說自身作曲理念「無限旋律」的曲例，為求「名人背書」，他刻意將貝多芬的這段主題假托為「無限旋律」的濫觴，宣稱本樂章是一首每個樂句都在求表現的「表現曲式樂章」。雖說此例完全是華格納穿鑿附會的一面之詞，但卻也由此看出華格納那顆包裹在浪漫與理想之中、對貝多芬景仰與崇敬的心。

第二樂章
進行曲般的急板　F大調　4/4拍　三段體

　　石破天驚的和弦如信號般響起，緊接著便是一段氣勢輝煌、幾乎
全由附點節奏所構成的進行曲主題。這段主題細密綿長（1'12"），壯
麗的音響效果如同聲勢驚人的交響樂團，不僅層次分明，和聲變化更
是精采萬分。

　　中段的卡農對位（2'57"）如同旋律間的追趕跑跳，兩聲部糾結交
錯在各音域中，互有領先，直到長顫音（4'02"）的出現，宣告了段落
即將結束。音量轉弱後，進行曲的主題由遠方傳來（4'37"），如同焦
距拉近般，讓音樂再次回到樂章一開頭宏偉的進行曲主題。

　　貝多芬捨棄了以往在第二樂章常使用的抒情風格，用陽剛味十足
的曲風與第一樂章形成對比。雖然此手法並非首次嘗試，但樂曲織度
之繁複、結構之緊密，可說前所未有，全然展現了貝多芬後期作品跨
足浪漫樂派的氣魄與格局。

第三樂章
充滿憧憬的慢板　A 小調　2/4 拍

　　只有二十小節的慢板樂章，充滿了苦惱與寂寞。在一次又一次如同捫心自問般的動機陳述後，音樂逐漸走向明朗（0'57"）。貝多芬曾以類似手法鋪陳第 21 號奏鳴曲的第二樂章，讓音樂逐漸柳暗花明，最後迎來如晨曦般的終樂章。然而，在本樂章的尾聲，貝多芬卻是讓音樂在經歷一番探尋後，回到了第一樂章那美如夢境的憧憬之歌（2'24"），以此為引導入活力充沛的第四樂章。

第四樂章
快速奔馳但不要過度、帶有決心的快板
A 大調　2/4 拍　奏鳴曲式

　　一開場，貝多芬便精心設計了卡農對位的手法，讓主題演繹出層次井然、精神抖擻的效果。緊接在後的第二主題（1'02"）雖然讓情緒稍作冷靜，但在歡愉推進的經過句（1'10"）後，卻將整個樂章轉進了意想不到的發展部（3'09"）。

　　貝多芬在發展部置入了長達 110 小節的四聲部賦格 *，手法繁複的對位與主題發展，讓此段落成為了這首奏鳴曲技巧最為艱難的樂段，龐大的規模說明了貝多芬在後期作品中對於賦格體裁的強烈喜好。就連樂章最後的尾聲（6'31"），貝多芬都根據第一主題的動機，採用了對位手法。最後的終止如萬馬奔騰、呼嘯而過，在如同滾滾沙塵的殘

響中，為這首經典譜上了完美的驚嘆號。

　　這首曲子完成後，貝多芬似乎走出低潮，重拾作曲信心。尤其在終樂章結束前，振奮人心的賦格就像是對自己的宣示，透過這段賦格展現出堅毅的力量與嚴謹的紀律，隨後的幾首奏鳴曲更將鋼琴音樂的規模與格局提升到全新的高度，也讓這位時代巨人重新站起、向前跨出更大的步伐。

*　賦格（fuga）

　　是複音音樂的一種創作手法，自文藝復興時期發軔，於巴洛克時期到達頂峰。賦格的主要特色是聲部間互相模仿，運用對位法的技術讓各聲部連結在一起。賦格的創作結合了作曲家的理性與感性，是作曲技法的極致展現。

降B大調第29號奏鳴曲《漢瑪克拉維》作品106

　　在貝多芬晚期鋼琴作品中，規模最為宏大的非這首第29號奏鳴曲莫屬了。本曲創作於1817年11月中，直到1818年底貝多芬才將全曲脫稿。當時的貝多芬身陷姪子監護權訴訟案之中，再加上身旁好友接連隕逝，幾乎讓他處於身心俱疲的狀態，也因此在創作過程中所面臨的種種瓶頸與不順遂是可想而知的。

　　所謂的「漢瑪克拉維」（Hammerklavier）即是德語「鋼琴」之意，起因為出現在初版樂譜上的「為漢瑪克拉維所寫的大奏鳴曲」這行字句而來。我們實在難以想像，如此一部空前巨構竟是在貝多芬雙耳全聾後所完成，正如作曲家本人所說：「這首曲子的內容與技巧想必會使鋼琴家大感苦惱吧，也許要五十年後他們才能彈得流利。」

　　就在經過了數年的低潮期後，這首奏鳴曲的發表讓貝多芬躍入他生命最後十年的圓熟時期。貝多芬把他這幾年低潮時的樂思與靈感，全都灌注在此曲之中，而演奏這首曲子所要具備的絕不僅是艱難的技巧，更重要的是如何參透那深遠宏偉、綿延不絕的樂思，而這才是真正會困擾鋼琴家五十年的主要原因。

第一樂章
快板　降 B 大調　2/2 拍　奏鳴曲式

　　從第一主題節奏強烈的動機開始，貝多芬便向我們宣示這是一首壯麗無比的偉大作品。緊接而來的第二主題（1'12"）同樣長大深遠，同時在經過一陣延伸後，也出現了歌謠般的曲調（2'20"）。在發展部貝多芬置入了極其艱難的賦格樂段（6'06"），從頭到尾毫無間斷的氣勢如同萬馬奔騰，而大膽豐富的和聲音響也是筆墨難以形容的精采段落。幾乎每個小節貝多芬都安排了驚喜給演奏家與聽者。當尾聲來臨，樂曲氣氛再度從低處開始醞釀（11'27"），結合了激烈跳躍的節奏與強勁的音響，接著在風起雲湧的高潮中直衝而上，最後在極弱音中以戲劇性的方式結束精采的首樂章。

第二樂章
詼諧曲　甚快板　降 B 大調　3/4 拍

　　本樂章是貝多芬三十二首鋼琴奏鳴曲中的最後一首詼諧曲，同樣充滿著趣味的節拍韻律與靈動的旋律。中間樂段貝多芬讓節拍韻律錯置（0'48"），形成特殊的音響效果，當音樂進行至高潮時（1'36"），又若無其事的回歸主題。樂章最後以突兀的轉調（2'35"）揭示尾聲的來臨，聽來並不像是幽默，而是貝多芬在為自己失聰的雙耳辯護，實在令人唏噓。

第三樂章
持續的慢板　升 F 小調　6/8 拍　奏鳴曲式

　　這是長達一百八十七小節的長大慢板樂章，誠如學者所說的：「本樂章像是容納了全世界煩惱的靈廟……」本樂章主題具有崇高莊嚴的氣質，聆聽音樂恍若是一種超脫苦惱的歷程。與虛無對話，在明心見性中參透人生。無論音樂如何進行，我們所能感受到的只有崇高、深沉與雄偉。這是鋼琴音樂臻至最高的境界，直到音樂最後，當調性轉回大調時（18'08"），這一切也似乎融入永恆的寂靜與和諧裡。

第四樂章
序奏：最緩板　降 B 大調　4/4 拍／終曲：堅毅的快板
降 B 大調　3/4 拍　賦格曲

　　如同一位雙耳失聰之人坐在鋼琴鍵輕輕觸摸琴鍵，終樂章一開頭的序曲呈現的就是如此的景象。隨後引入的音樂漸趨激昂（1'08"），直到長達四百小節的賦格開始前，音樂都以一股往前直衝的驅力前進著。接下來的賦格呈現出無比的大膽與新奇（2'33"），貝多芬在樂段中安插了各種賦格形式，展現讓人難以想像的作曲技法。我們無法得知貝多芬究竟使用何種方式來完成規模結構如此龐大的賦格曲，但我們卻可明白，這位音樂巨人在音樂之前所展現的堅韌毅力，絕對不亞於當年在西斯汀禮拜堂的拱頂上一筆一筆畫下《創世紀》的米開朗基羅。就如宗教之於米開朗基羅，音樂也正是貝多芬的篤信。

第29號奏鳴曲

E 大調第 30 號奏鳴曲
作品 109

　　創作於 1820 年的第 30 號鋼琴奏鳴曲，是貝多芬與第 31 以及第 32 號鋼琴奏鳴曲於同一時間內接連創作完成的作品。這年初夏，貝多芬寫了封信給當時的柏林樂譜出版商，在信中提及了他將於近日內一次完成三首鋼琴奏鳴曲，並向譜商確認稿費。而會讓學者特別留意這段日期的原因，主要是因為貝多芬在寫下這封信的前一星期，正了結了一段訴訟期長達五年的官司。這是貝多芬與弟媳爭取姪子卡爾的監護權訴訟官司，這樁官司不僅讓貝多芬勞心費神，更讓他的耳疾在短時間內急遽惡化，到了 1816 年，貝多芬完全失去了聽力，同時也失去了創作力。此後五年貝多芬創作數量銳減，從與友人的書信往來中可發現，他面對的人生低潮有多麼巨大。

　　然而，隨著 1820 年的這樁親權官司宣判定讞，貝多芬確定勝訴後，我們可發現貝多芬似乎從低潮中走出。在此之後，貝多芬展開了大量的作曲計畫，不僅重新構思了宗教作品《莊嚴彌撒》，同時也開始創作偉大精采的《迪亞貝里變奏曲》，就連第九號交響曲也在這時期完成。雖然這三首鋼琴奏鳴曲最後並未如期同時於 1820 年定稿付梓，但其音樂內涵與開創性卻是絕無僅有，完全確立了貝多芬晚期作品外弛內張的獨特風格。

貝多芬創作第 30 號鋼琴奏鳴曲時年過半百，但他的題贈對象卻是一位年僅十九歲的年輕女孩。這位幸運的女孩其實來頭不小，因為她正是李斯特門下少有的女弟子布蘭塔諾（M.Brebtano，1802-1861）。布蘭塔諾的父親曾贊助貝多芬，而母親安東妮也與貝多芬有好交情，當年貝多芬著名的《迪亞貝里變奏曲》便是題獻給安東妮。在布蘭塔諾十歲時，貝多芬便曾題贈給她一首精緻的單樂章鋼琴三重奏，而在 1821 年這首奏鳴曲完成之時，貝多芬也在信中寫下誠摯的獻詞：「這首曲子是要獻給妳的。這不是一般常見的東西所能比擬的，這是精神；是把地球上高貴、傑出的人連結起來的精神，是任何時刻皆無法破壞的東西！」

　　我們無法得知，當年貝多芬創作這首奏鳴曲時是否已經設想好要將此曲題獻給這位正值荳蔻年華的少女，但若從這首奏鳴曲第一樂章詩情洋溢的曲風不難想像，貝多芬的確賦予這首奏鳴曲相當的女性特質，而這也正是在貝多芬音樂作品中少有的異數。此外，這首三樂章的奏鳴曲一反傳統以第一樂章作為整首奏鳴曲主軸的固定架構，擴充了第三樂章變奏曲的規模，讓整首奏鳴曲呈現出全然不同的格局與風貌，可說是貝多芬音樂作品中最貼近浪漫主義精神的一首經典。

雖然最後這三首鋼琴奏鳴曲並非貝多芬生平最後的鋼琴作品，在此之後貝多芬還陸續發表了《迪亞貝里變奏曲》與六首鋼琴小品。然而，推敲貝多芬之所以不再寫作鋼琴奏鳴曲，似乎並不是因為創作能量枯竭，而是因為意識到奏鳴曲的創作已到極致。他已把想要在奏鳴曲領域中所有想說的話、想做的嘗試全都寫下了，因此，最後這三首曲子並非告別人生的遺言，而是寫盡一切的總結。

　　此外，貝多芬為這三首鋼琴奏鳴曲所灌注的諸多樂思與各式發展也是同時期所有鋼琴作品中前所未見的，同時也更加要求聽者在聆聽時的專注力。此時的貝多芬雙耳全聾，在聽覺感官難以刺激創作靈感的情況下，他將創作思維轉向內心，在智性與靈性間尋求體悟，也讓音樂流露自省與內斂的超然。

第30號奏鳴曲

第一樂章
不太快的甚快板　E 大調　2/4 拍—3/4 拍　奏鳴曲式

　　一開頭的主題如小家碧玉，令人難以想像這竟是貝多芬的鋼琴奏鳴曲，隨著速度轉換而銜接的慢板第二主題（0'16"）則透露出這首奏鳴曲不尋常的結構。在貝多芬所寫下的各式奏鳴曲中，在第一樂章的開頭並置了快慢音型並非少見，然而，以往貝多芬皆是以慢板導奏銜接快板主題的方式建構出標準的奏鳴曲形式，但在這個樂章中，貝多芬卻反其道而行，用更大膽、更自由的方式讓第二主題在花腔音群的包裹下若隱若現。

　　無聲無息遁入發展部後（1'11"），貝多芬不斷堆疊第一主題的小巧音型，讓音樂氣氛逐漸攀升直到高點，最後以輝煌氣勢迎接再次出現的第一主題旋律（1'52"）。緊接在第二主題之後的是一段頗具張力的尾聲，一開始的小巧音型如同音樂盒般在高音域響起（2'50"），卻在轉瞬間落下了一道如同聖詠般的內省曲調（3'41"）。之後貝多芬便運用了獨有的道別手法讓音樂越飄越遠、冉冉升空，順勢帶出激昂的第二樂章。

第二樂章
最急板　E 小調　6/8 拍　奏鳴曲式

　　有別第一樂章的詩情畫意，此樂章的音樂聽來便十分的「貝多芬」了。雖然以奏鳴曲式寫作，但短小精簡的規模卻也帶有些許詼諧曲的性格。在性格強烈的呈示部後，貝多芬在發展部讓氣氛轉趨冷靜（0'49"），隨後幾個和弦猶如遠方傳來。正當猶豫不決之際，平地一聲雷般的第一主題再次出現（1'19"），之後還讓雙手的兩個聲部作音域的互換，當低音的下行音階被拋擲到高音域時（1'58"），形成了更加宏大的氣勢與規模，同時也讓音響的反差效果更為強烈。最後的尾聲（2'07"）以持續不斷的和弦敲擊作結，透露出貝多芬迎向風雨、不畏命運的堅毅卓絕。

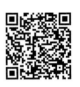

第三樂章
變奏曲　有表情的如歌行板　E 大調　3/4 拍

　　這是個由主題與六段變奏所共同組成的樂章。雖然在奏鳴曲中加入變奏曲樂章的手法，貝多芬早已在其他鋼琴奏鳴曲中嘗試過，然而，要像這首奏鳴曲這樣以第三樂章變奏曲作為整首奏鳴曲主軸的特殊架構，在貝多芬的音樂作品中可說是絕無僅有，無怪乎這首奏鳴曲常被研究貝多芬的學者視為晚期風格走向解放形式的代表。然而，不僅是形式解放，就連音樂思想，貝多芬也在這樂章超脫了情緒欲望，用古樸的樂風引領聽者聽見最純粹的音樂、最深刻的智慧。

■主題

　　這段由十六個小節所構成的主題，可說是貝多芬晚期作品中最甜美的一段旋律。不疾不徐的速度映襯著近似巴洛克時期薩拉邦德舞曲＊般的韻律，讓人恍若置身優雅宮廷。擺脫俗世紛擾、忘卻雙耳早已失聰，貝多芬在此寫下「要以心底湧出的感動，如同歌唱般的彈奏」。這是作曲家給我們最誠實、也最直接的音樂提示。

■第一變奏　極富感情地（2'12"）

　　從仿古的薩拉邦德舞曲轉化為時下流行於維也納的圓舞曲，貝多芬將旋律延展得更加纖細柔美，隨著左手富麗堂皇不失沉穩的伴奏，讓這段變奏散發著清新舒暢的氣息。

■第二變奏　輕鬆愉快地（4'14"）

　　旋律在兩個聲部間輕盈跳躍著，轉換風貌後卻形成了虔誠莊重如同禱告般的音樂風格（4'34"）。這段變奏就在這兩組個性截然不同的曲風裡自由轉換，產生鮮明對比。

■第三變奏　活潑的快板（5'43"）

　　用銳利觸鍵所演奏出來的快速音群，聽來動感十足、活力充沛。當年那個橫掃維也納樂壇的狂傲青年貝多芬，似乎也在這個變奏裡復活了。

■第四變奏　比主題稍慢（6'08"）

　　剛結束熱情的第三變奏，音樂又進入到另一個沉思的時空裡。柔

軟的旋律線在雙手間不斷膨脹放大，好比推車小販手中不斷翻轉的棉花糖，甜蜜而滿足。

■第五變奏　不太快的快板（8'55"）

貝多芬在這個變奏採用了「類賦格」的對位手法，以2/2拍為韻律基礎，鋪陳了三聲部各自發展的自由對位。在氣氛漸趨熱烈之時轉入了最後一個變奏。

■第六變奏　回復至主題的速度（9'53"）

在持續音的烘襯下，旋律隱隱浮現。當持續音蠢蠢欲動形成長顫音後，原本安定穩重的旋律似乎也受到影響，躁動了起來。當快速音群在雙手間馳騁時，那一波波的音浪在旋律點綴下，將音樂的氣氛帶到了最高潮，然而，貝多芬卻在最後一刻收斂起所有歡欣鼓舞的情緒，讓音樂回歸原點（11'57"）。此時，質樸素雅的主題再度出現，一切恍如大夢初醒。走過人生，如夢似幻，既無風雨也無晴。

*　薩拉邦德舞曲 (Sarabande)

　　為巴洛克時期常見器樂組曲中的一種舞曲，相傳於中世紀時由阿拉伯地區傳至西班牙，再於16世紀左右傳至法國及義大利。其特色為緩慢的三拍子韻律，通常以第二拍作為重音及附點音符，具有莊嚴、內斂的音樂效果。

降 A 大調第 31 號奏鳴曲
作品 110

　　如前所述，第 31 號奏鳴曲是貝多芬與另外兩首奏鳴曲於同時期創作而成，就文獻記載，此曲完成的日期是 1821 年的 12 月 25 日。在這一年的貝多芬，雖然恢復了創作的活力，然而身體的病痛卻也隨之而來，在慢性鉛中毒以及肝硬化的影響下，貝多芬可說是萬病叢生。然而，巨人在克服了聽不到聲音的絕境後，仍不畏病魔來襲，將他的意志灌注在晚期的作品之中。貝多芬用宗教信仰支撐強烈的創作欲，在此時期陸續完成了《莊嚴彌撒》與偉大的《合唱》交響曲，而在這些作品中，處處可發現貝多芬在生命一點一滴消逝之際，振筆疾書想寫下的生命之歌。

　　事實上，我們同樣也能在這首鋼琴奏鳴曲中找到貝多芬對於宗教救贖所留下的蛛絲馬跡。首先，是定稿日與題獻者的選擇，貝多芬選在 12 月 25 日聖誕節這天定稿，不難想像這特殊日期對他的意義。就西方觀點而言，耶穌誕生與死後的復活都具備了相同的「復活」意義，而貝多芬這首作品罕見地並未題獻給任何人，使得我們可以合理的推斷，這是貝多芬寫給自己的作品。此外，在這首奏鳴曲第三樂章中著名的《悲歡之歌》，貝多芬也以其後銜接的賦格段落，將悲歡轉化成了「逐漸恢復元氣」的渴求，如此將音樂張力控制在嚴謹秩序裡的高

超能力，讓人對貝多芬晚期作品所蘊含的力量與精神無比崇敬，「樂聖」之名也因這些經典的流傳不脛而走。

第 31 號奏鳴曲在各樂章間的對比極具個性，不論是樂曲結構或是情感表現，皆展現了貝多芬將古典精神融入浪漫曲風、把浪漫旋律澆鑄在古典格律裡的巧思。或許正如同羅曼・羅蘭所說：「貝多芬在第 30 號奏鳴曲中夢見了情人，最後在失戀如針刺般的痛苦中解放；到了第 31 號奏鳴曲，則是讓身體的病痛全都幻化為光明的指引，讓生命昇華為人類藝術文化的燈塔。」

第一樂章
如歌且表情豐富的中板　　降 A 大調　　3/4 拍　　奏鳴曲式

　　樂曲一開頭，貝多芬便開宗明義要以「如歌且表情豐富」的感情營造曲趣。抒情的導奏美得讓人有遺世獨立之感。接下來如歌似的第一主題（0'21"）在左手安定持續的和弦伴奏下展開。銜接第二主題的經過句（0'43"）如精靈舞動，正當目眩神迷之際，晶瑩剔透的第二主題悄然出現（1'05"），如仙子下凡引領眾人走進美妙國度。但真正讓人心領神會的，卻是從左手開始一連串長顫音所帶起英雄般的壯闊樂句（1'25"），只不過這樣的壯闊僅是曇花一現，隨即便消失在發展部再度出現的第一主題裡。

　　貝多芬調勻了發展部（2'19"）的色彩，讓主題旋律在大小調間自由發展，最後又一次在長顫音的帶領下，緩緩回到了一開頭由琶音鋪陳的導奏（3'12"）。再現部裡經過調性轉換的第一主題（3'35"）比起呈示部又增添了些許魅力，這是因為貝多芬巧妙運用同音轉調的技法，讓音樂產生了光影變化，如此安排不僅讓音型、旋律完全相同的經過句有了更燦爛的效果，就連緊接其後、如急踩煞車般的第二主題（4'17"）轉調都變得極富戲劇張力。貝多芬對於調性轉換的隨心所欲在這簡短的第一樂章中不證自明，這不僅預示了浪漫樂派天馬行空的作曲想像，更為貝多芬自己留下了美麗的經典。

第二樂章
很快的快板　F 小調　2/4 拍　三段體

　　帶有明顯詼諧曲風格的第二樂章，具備了貝多芬音樂作品中常見的強烈音量對比。當年最引保守人士垢病其樂風狂亂嘈雜的缺點，如今卻成了樂迷辨識貝多芬音樂風格最明顯的標誌，完全印證了屬於未來的人，其生命歷程是多麼的孤獨。在這首長度不到兩分鐘的短小樂章中，貝多芬用唐突的和弦（0'22"）打散所有可能成形的旋律線條，彷彿無情的命運一再粉碎人生希望。

　　中段的快速音群樂句（0'42"）如同穿梭在命運巨錘下的天使，在步步進逼的緊張氣氛中穿針引線，透露出一線光明。隨著樂段反覆，貝多芬在這個樂章的結尾（1'51"）安排了一段如同餘音繞樑般的伏筆，讓聽者帶著狐疑走進這首奏鳴曲中規模最為龐大的第三樂章。

第三樂章
不太慢的慢板　降 B 小調　4/4 拍／賦格曲
從容的快板　降 A 大調　6/8 拍

　　本樂章可說是貝多芬三十二首鋼琴奏鳴曲中形式結構最為特異的一個樂章了，從開頭三小節的導奏便提示了即將到來的痛苦。此後貝多芬寫上了「Recitativo（宣敘調）」術語（0'36"）用以註記演奏者要如同歌劇中的宣敘調一般，緩緩鋪陳接下來將要進入的慢板主題。

第31號奏鳴曲

但就連這段宣敘調，貝多芬都營造出了奮力掙扎的音樂形象，那是在第五小節一組由連續二十八個 A 音所構成的同音反覆（1'03"）。持續不斷的敲擊讓人焦慮，但貝多芬就是要你體驗這樣的焦慮。如此，接下來的慢板音樂才有了意義。

這樂章的慢板主題（1'56"）是貝多芬寫過最為沉痛的一段旋律，如同歌劇詠嘆調般的音樂張力引人垂淚，就連十九世紀的作曲家、鋼琴家安東·魯賓斯坦（Anton Grigoryevich Rubinstein）都曾這麼說過：「在任何一部歌劇中，沒有任何一首詠嘆調能像這首慢板旋律那樣表達如此深沉的苦難。在這，語言成了障礙⋯⋯」在這兒，貝多芬親筆寫下了「Klagender Gesang（悲歡之歌）」這樣的標題，他用器樂來模仿聲樂，為的是使音樂與自己的心靈更加貼近。而在樂段中特意寫下標題的創舉，也為後輩浪漫樂派音樂家帶來了啟發性的影響。

《悲歡之歌》是由四段各四個小節的樂句所組合而成的旋律，支撐這段旋律的是左手不斷重複的伴奏和弦。事實上，貝多芬在此所使用的和聲並不複雜，而主題旋律所採用的幾乎都是該調性中的簡單基礎音，就連伴奏形式也只是古典時期海頓、莫札特最常使用的簡單伴奏形式。然而，貝多芬就是有辦法用如此簡單的素材營造出完全不同的境界，將內心的情感以最直接的方式赤裸地表現出來。

當《悲歡之歌》終結，具有復甦意義的賦格（3'55"）隨之而起。在這段賦格主題中，貝多芬用連續的上行四度象徵奮發前進的決心，

接續加入的聲部此起彼落奏起這段鼓舞意志的主題。當音樂累積的能量愈加高漲，眼看貝多芬即將突破命運枷鎖時，戛然而止的聲響卻又將音樂帶入了黑暗（6'20"）。貝多芬在此用極為大膽的轉調製造強大的戲劇張力，傳神地表現了他的失落與無助，同時也讓再次出現的《悲歡之歌》更添悲劇性。

在第二次出現的《悲歡之歌》（6'32"）中，貝多芬再次寫下了「虛弱且悲傷（Perdendo le forze, dolente）」這樣的術語。這次的再現，旋律不像第一次那般地流暢，貝多芬運用許多短小的休止符，刻意破壞樂句的連貫性，藉以製造嘆息與呻吟的效果，直到樂曲最後僅剩兩個一組的短小動機苟延殘喘（8'15"）。這種連呼吸都已是奢求的絕望，令人不忍卒聽，但此時貝多芬卻又再一次利用連續十次的和弦反覆敲擊（8'39"），宣告「我將再起」的決心，接續由低音域隱然升起的琶音，在貝多芬「逐漸恢復元氣（Poi a poi di nuovo vivente）」的術語指示下（9'13"），再一次利用賦格手法與命運進行最終的決戰。

第二段賦格的主題恰巧是第一段賦格主題的倒影。一開始呈現的是連續的四度下行，如此「以退為進」的手法讓這段賦格一開頭便展現了截然不同的效果，果然在樂曲中段，貝多芬精心運用各聲部旋律增減時值的手法，在節奏與韻律上密集接應了不斷增幅的音樂能量，同時也讓氣勢益發壯大。最後終於在最高潮（10'18"）時捨棄了賦格技法，用雄偉宏亮的音響謳歌勝利的來臨。這段尾聲象徵著貝多芬的掙扎與奮鬥終於有了美好的結果，這不只是音樂上的勝利，更是藝術文明的高度表現。

誠如貝多芬自身所言：「音樂是比所有的智慧與哲學更高的生命啟示，誰能夠參透我賦予於音樂中的意義，誰便能超脫凡夫俗子無法逃避的苦難。」貝多芬憑藉著信仰的力量，得到的不只是個人的勝利，而是反映了人類自古以來即無法達成的渴望和目標，這是代替全人類在超越一切苦難後而獲得的救贖，最後將愛與希望帶給全人類的崇高境界！

C 小調第 32 號奏鳴曲
作品 111

　　1822 年春天，貝多芬完成了人生中的最後一首鋼琴奏鳴曲，並將這首曲子題獻給魯道夫大公。耐人尋味的是，這首奏鳴曲如同之前的許多奏鳴曲一樣只有兩個樂章。但由激昂的快板所寫成的第一樂章，以及用飄渺的慢板所構成的第二樂章，似乎代表著貝多芬晚期作品風格裡常見的二元性格。但不見第三樂章出馬調和兩樂章的對比性，總讓當時貝多芬的學生們感到不解。對此，貝多芬僅輕描淡寫回應：「因為太忙了，所以來不及寫第三樂章。」可想而知，這絕對是貝多芬的推託之詞。事實上，貝多芬從未打算再續寫第三樂章，對他來說這兩樂章已足夠呈現他想呈現的一切音樂，兩樂章雖然風格南轅北轍，然而在整體性上卻擁有統一的創作核心。

　　貝多芬以崇高的精神性及極其細膩的技法創作，寫成這首奏鳴曲，將音樂中深沉廣闊的核心拓展到至高無上的神祕境界。因此，從兩個樂章的內容來看，第一樂章的樂思深沉寬廣，具有如同巨人般的爆發力，第二樂章則以民謠曲風和五段變奏構成。內容上的差異形成風格上的對比，因此，若要參透貝多芬寫在音樂裡的內心獨白，唯有傾心聆聽，才能理解這首樂曲裡的各種奇思妙想。

第一樂章
莊嚴的　C小調　4/4拍／精神抖擻且熱情的快板
C小調　4/4拍

　　在悲憤莫名的序奏中，貝多芬以粗暴的減七和弦發出了銳利的叫喊，接下來隨著音樂的進行，終於來到激烈的快板樂段。第一主題（1'43"）的出現同樣尖銳粗野，音樂也開始蓄積巨大的張力，無論從哪個樂段銜接而來，主題的個性從未改變過。接下來貝多芬再次搬出賦格技法，以第一主題為素材鋪陳出僅二十小節的發展部樂段（5'39"），當賦格發展至高潮時，導入更具張力的再現部（6'16"）。直到樂章最後的尾聲（8'36"），貝多芬才讓緊張激烈的氣氛逐漸平息，藉以銜接下個樂章的平靜安寧。

第二樂章
變奏曲　如歌的單純慢板　C大調　9/16拍

　　貝多芬以C大調寫下他人生中的最後一首鋼琴奏鳴曲樂章，似乎象徵著一種反璞歸真的自然與純真。含蓄內斂的主題流露出飄渺的氣質，但隨後橫越在整個樂章上的樂句卻具有明顯的起伏，如同一望無際的浩瀚大海。透過如此特別的主題，貝多芬將寫下五段變奏用以闡釋他想告訴世人的內心世界。從搖曳的第一段變奏（2'51"）、流暢的第二變奏（4'55"）到激昂的第三變奏（6'27"），都還能察覺得出主題的輪廓，隨後的第四變奏主題（8'17"）以低吟的方式進入特殊的冥想狀態，到了最後一個變奏（13'46"），貝多芬將主題解離在分解和弦上，

透過細膩的琶音讓音樂產生昇華的效果。來到最後的尾聲（16'02"），貝多芬再次將主題埋藏在燦爛的長顫音裡，以晶瑩剔透的音色營造出一座音樂的桃花源。貝多芬用高貴動人的音樂告訴我們：就算已近黃昏，仍要把握那美麗的夕陽，不要浪費時間嗟嘆，緊握那分分秒秒。貝多芬用音樂留給我們的箴言，你聽出來了嗎？

後記

1795 年，二十五歲的貝多芬以初生之犢不畏虎的企圖心，寫下了生平的第一首鋼琴奏鳴曲，這首曲子開頭的第一個音正是位於鋼琴正中央的 C 音。當時的他亟欲向自己的老師以及維也納民眾證明，自己能成為獨當一面的青年鋼琴家與作曲家。隨後，貝多芬每每在靈感與樂思中有新的創見，便在鋼琴上實踐印證。在接下來的數十年，一首又一首的鋼琴奏鳴曲隨著貝多芬的人生軌跡應運而生。在這些曲子中，我們聽見了他的一切，是青春、是熱血、是幽默、是多愁、是剛強、是猶疑、是堅定、是內省、是浪漫、是理性。

　　二十七年後，雙耳全聾、垂垂老矣的貝多芬，早已是名震全歐的音樂巨擘，此時的他寫下了生平的最後一首鋼琴奏鳴曲，而這首曲子的最後一個音，恰巧又回到了當年那最初的中央 C。是有意還是巧合，我們不得而知。但可以確認的是，這個 C 音是貝多芬鋼琴奏鳴曲的原點，也是讓後世鋼琴音樂突飛猛進的起點。貝多芬在這三十二首奏鳴曲中寫盡人生。當音樂留下餘韻、闔上本書之際，願每個人都能在心中聽見屬於自己的貝多芬，也在貝多芬的音樂中找到自己。

琴鍵上的貝多芬
聽見貝多芬鋼琴奏鳴曲的各種想像

作　　　者	呂岱衛	
主　　　編	劉偉嘉	
校　　　對	魏秋綢	
排　　　版	李怡緯	
封　　　面	萬勝安	
社　　　長	郭重興	
發行人兼出版總監	曾大福	
出　　　版	真文化／遠足文化事業股份有限公司	
發　　　行	遠足文化事業股份有限公司	
地　　　址	231 新北市新店區民權路 108 之 2 號 9 樓	
電　　　話	02-22181417	
傳　　　真	02-22181009	
Ｅｍａｉｌ	service@bookrep.com.tw	
郵 撥 帳 號	19504465 遠足文化事業股份有限公司	
客 服 專 線	0800221029	
法 律 顧 問	華陽國際專利商標事務所　蘇文生律師	
印　　　刷	成陽印刷股份有限公司	
初　　　版	2022 年 5 月	
定　　　價	360 元	
Ｉ Ｓ Ｂ Ｎ	978-626-95954-1-9	

國家圖書館出版品預行編目 (CIP) 資料

琴鍵上的貝多芬 : 聽見貝多芬鋼琴奏鳴曲的各種想像 / 呂岱衛著 .
-- 初版 . -- 新北市 : 真文化出版 : 遠足文化事業股份有限公司發行 , 2022.05
面 ; 　公分 . -- (認真創作 ; 3)

ISBN 978-626-95954-1-9(平裝)

1.CST: 貝多芬 (Beethoven, Ludwig van, 1770-1827) 2.CST: 鋼琴曲 3.CST:
奏鳴曲 4.CST: 樂曲分析

917.1022　　　　　　　　　　　　　　　　　　　111005698